蹂溪過嶺

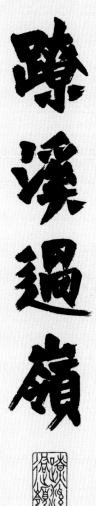

蹀溪過嶺

黃國書 書法創作展

TRAVERSING RIVERS & MOUNTAINS :
THE CALLIGRAPHY EXHIBITION OF
HUANG KUO-SHU.

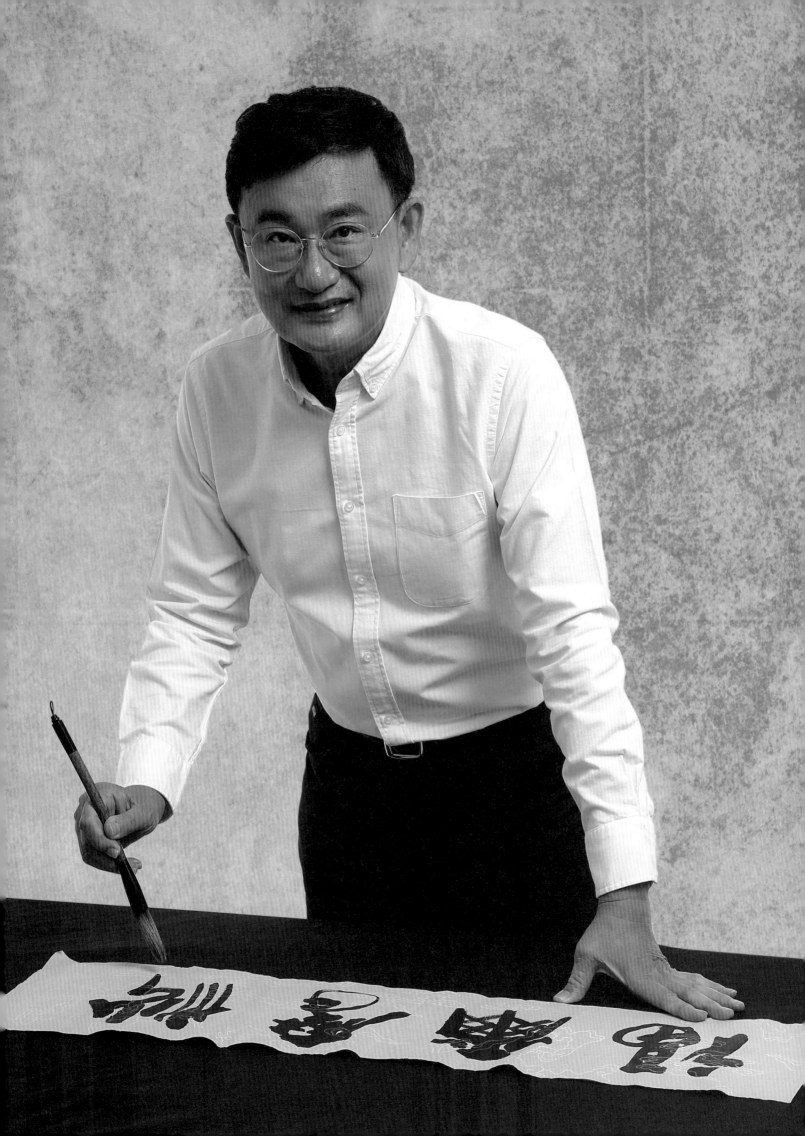

TRAVERSING RIVERS & MOUNTAINS :
THE CALLIGRAPHY EXHIBITION OF
HUANG KUO-SHU.

政治的世界要明爭暗鬥，
藝術卻可以互相欣賞獲得感動。

The political arena is rife with open rivalry and covert struggles,
but art transcends these by moving people and allowing mutual appreciation.

目錄
Contents

十三年磨一劍 立委、君子、才子

文化部 部長 李永得

看了國書兄傳給我的新專輯檔案，檔案中總計有115件作品，作品中有單幅、中堂、對聯、斗方、扇形、圓形、六屏、組合等，細細品味及詳閱其內容後發現件件皆是妙品，篆、隸、行、楷、草五體精通，而且五體皆能相融，真是「十三年磨一劍」、「行者常至，為者常成」及荀子《勸學篇》中「不積跬步，無以致千里；不積小流，無以成江海」、「鍥而捨之，朽木不折；鍥而不捨，金石可鏤」的最佳寫照。他對書法的用心、恆心、韌性、研究及開創的精神，透過這次的個展，不僅觀照自我的生命，臻而豐富眾生的心靈，實讓我十分尊敬及讚嘆。

專業勤政一立委

國書兄擔任立委至今，絕大部分皆在文化教育委員會，也擔任過召委，對我國文化教育的督促、推動及支持，讓臺灣文化能展現多元的風貌。在他的協助下，文化部完成了「國家語言發展法」、「文化基本法」、「國家電影及視聽文化中心設置條例」、「文化藝術獎助條例修正」……等法案的三讀通過，實功不可沒。另其質詢時口齒清晰、條理清楚、內容精準，皆是有備而來，令人佩服。在臺中市與市民互動良好，親和力佳，解決問題的能力更強，因此，市民拜託他的「大小事」，他皆以「大事」來處理，盡全力予以完成。國書兄常勤走基層，探訪民意，其深知人民之需、地方之需及全國文化的發展需求，真是一位專業、勤政及愛民的好立委。

亦俠亦儒一君子

國書兄有一幅用行書書寫的作品－「亦狂亦俠亦溫文」，真是古拙蒼勁，氣韻生動，亦是對他的最佳詮釋。所謂「書不成狂難成藝」，書法創作要「狂」，才能成「藝」，而這「狂」是專注、用心之意，因其個性豪爽，坦誠熱情，亦是一位謙謙君子，品酒起來，則出口成章，妙語如珠，熱鬧非凡。開幕場合致詞時，信手拈來皆文章，引用的內容皆是古今文學，令聽者拍案叫絕，另從他書寫的內容來看真是讀萬卷

書，摘取精華，而且具有「臺灣味」；；除書寫了「福爾摩沙」這四字外，亦引用了吳濁流、蔡惠如、張達修、林仲衡⋯等臺灣詩詞名家的內容來書寫，更有遊板橋林家花園而得到的對聯，用自己的書風自創而成的作品，可見其對臺灣文學及古蹟建築觀照的用心，另有書寫道德經、禪學、蘇東坡、杜甫及王維⋯等內容，引用文字內容既「廣」且「精」，可見其文學及禪學之造詣，真是「亦俠亦儒一君子」。

五體融合一才子

猶記得國書兄2008年任議員時曾在臺中市的大墩文化中心舉辦過第一次書法個展，13年後的2021年擔任立法委員，則在國立國父紀念館辦理第二次書法個展，因近期逢疫情，無法應酬及跑攤，他善用這時間專心「獨處」創作，而這「獨處」是「不寂寞的獨處」，因為面對自己的時間多了，更能提升創作品質，欲念越少則精神越富，自然就脫俗超然，字亦如是，他的篆、隸、行、楷、草五體，雖五體運筆的筆法不同，絕大部分的書家皆以單一或二種字體融合創作，而我靜觀其作品，五體皆能運用自如相互融合，這種融合的作為是一種實驗、膽識、創新及突破，觀其人、視其字，真是「五體融合一才子」呀！

所謂「生無涯、藝無涯」，「人生朝露，藝術千秋」，他十三年磨一劍，而這劍劃下能巧能拙，能露能藏，能重能輕，能疾能緩，揮劍果敢，方圓運用自如，風格獨特，變化無窮……國書兄這把劍的劍術會演變進化成如何？未來讓我們拭目以待。在此真心感謝為推展書法藝術美學的努力及深深祝福在國立國父紀念館、國立聯合大學、國立中興大學三場大展皆能圓滿成功。專輯將付梓出版，特撰此序，以茲祝賀。

蹽溪過嶺——終點亦是起點

策展人／葉國新博士

墨海樓國際藝術研究機構 創辦人

國立臺灣師範大學美術系暨美術研究所 助理教授

英國倫敦都會大學 藝術鑑定學博士

此次「蹽溪過嶺－黃國書書法創作展」之主題「蹽溪過嶺」，不僅暗喻著臺灣三百多年歷程的寫照，同時也意指藝術家黃國書不同書藝階段之回顧與嶄新一頁的「起頭」。藝術創作的過程是相當艱辛且刻骨銘心，必須一步一步、穩紮穩打地跨過不同時期的檻，每跨過檻的瞬間，即代表上一成長階段的結束，同時也是全新風格之起始。「蹽溪過嶺」包含黃氏其畢生美學的薰陶與精神的淬鍊，而得深刻之體悟。在黃國書的創作當中，筆者發現每一件創作之畫面章法布局皆有其對世間萬物有感的「自然」體悟，並將個人美感、生活經驗與古人筆墨之法、漢學理論融合，在有限的二度空間裡無盡地闡發其個人跨界且獨特之藝術語言與創作哲理。

筆者與國書兄有許多共同的藝術界與企業界好友，初次見面不知其立委身分，見其提到書畫藝術有一番個人專業且獨到的見解，還以為他是位學者或藝術家。之後我們一見如故，相談甚歡。他知道我負笈英國十年鑽研「藝術鑑定方法學」並把西方科學性、系統性、邏輯性的研究分析方法學應用於東方之書畫藝術。故常與我討論古往今來之名家翰墨；其實國書兄對於歷代書法大師的風格特色、筆墨之法、行氣布局與創作哲學，乃至於喜愛的筆、墨、紙、硯等文房細節皆知曉的相當清楚，卻仍虛心求教，精神令人敬佩。最難能可貴的是一位為民喉舌、專業勤政且深受各界肯定的國會議員，居然對於書法藝術研究史有如此深的著墨，著實令筆者驚艷。

黃國書（1964－）字谷道，齋號希閑居；生於南投鹿谷山村，出自書香世家，自幼於祖父指導下自柳公權、歐陽詢、顏魯公入手，進而臨摹張黑女、張猛龍、龍門二十品等北魏名碑，又旁及馬王堆帛書與各家篆隸碑帖；行草書則深研二王系統法書，兼習米元章、松雪道人、王覺斯等體勢筆意。行氣章法布局

則博採沈尹默、王壯為、傅狷夫等近代眾家之長。國書兄自學生時期即嶄露頭角，國高中時屢獲南投縣國語文競賽國中組及台中市書法比賽高中組第一名之佳績。就讀台北藝術大學時勇奪全校書法比賽第二名並創辦書法社，受杜忠誥教授指導而更有系統性鑽研歷代名碑法帖，使其能學古創新進而「出新意於法度，寄妙理於豪放」，賦予其書法創作獨樹一幟的生命力而漸成一家面目。而近年來，國書兄更結識程代勒、蕭世瓊、林隆達等當代書法名家，時而相互切磋交流，激盪火花，使其創作的畫面表現性與視覺效果較之前強烈且更具「畫意」、「畫境」與個人藝術語彙。

其實國書兄已寄情翰墨五十載，自2008年在台中市文化中心大墩藝廊舉辦「希閑弄墨」書法展，首次個展便驚艷書壇，並陸續於2009、2010、2014年與書友們舉辦聯展。今年更在立法院文化藝廊舉辦「樂道游藝」黃國書書法創作展，雖只展出10件書法作品，卻佳評如潮，再度奠定其於國人心中首席「文化立委」的地位。此次「蹽溪過嶺─黃國書書法創作展」之作品質量，如同此次專輯首幅之行草條幅作品「十年磨一劍」，完美詮釋且呈現出黃國書多年來對藝術的熱情與成果，包括風格、技法、創作媒材的流變與積累，為其書道生涯至今的「集大成」表現，亦代表著未來創作階段的開展。此次展覽，展現國書兄橫跨行、草、碑、篆、隸、楷等不同書風線條表現之扎實基本功；而有些作品更可發現其有超高之「混搭」能力，經常「混搭」古今二三家或二三家之長處，並融己意而創新，畫面效果令人耳目一新；另一重要特色是，國書兄是真性情的藝術家。他所挑選的詞句，除古代詩詞名句，更有許多富有台灣本土文化精神的「諺語金句」，令觀者特別有感。如「福爾摩沙」、「蹽溪過嶺」、「草地鑼鼓歡喜就好」與「天公疼憨人」等。其實大師級藝術家不僅能透過線條表達情感外，也能透過節錄挑選的詞句來體現創作時的情感與心境。國書兄就是位如此真誠的文人藝術家。他曾與我談過，他只寫令其內心「感動」的詞句名言。「感動是藝術創作的出發點，也是藝術追求的最高點。」稱其為文人書法家也不為過，傅抱

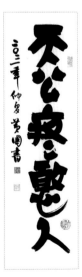

「草地鑼鼓歡喜就好」與「天公疼憨人」

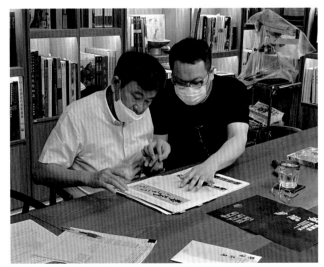

葉國新博士與藝術家黃國書討論專輯畫冊的校稿、校色

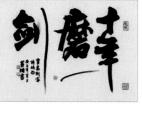

《十年磨一劍》

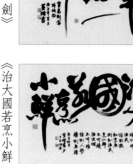

《治大國若烹小鮮》

《游於藝》

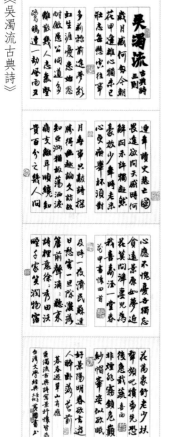

《吳濁流古典詩》

石曾言：「文人書畫必先有文，然後才有人，之後才有書畫。而文就是你感動的心，感動的心塑造你的人格，一旦有了人格，你才可能創造出書畫—藝術的價值就在此。」而此次展覽的作品創作，書風不僅「筆筆有來頭」，內容亦是「句句有來歷」。黃國書有時會配合字句意境寫出適合表現的書體風格，有時則是配合著當時心境與情感，而完成一件可傳遞強烈情緒感染力的創作，讓文字與內容達到高度協調的藝術性，這兩種不同的創作途徑，他熟捻於心且運用自如。而此次展覽專輯共收錄115幅作品，筆者區分為四大主題，分別是「縱橫古今」、「剛柔並濟」、「行雲流水」與「咫尺千里」。

縱橫古今

，表現形式以橫幅為主，隱喻期許藝術家透過筆墨線條如「墨海遊龍」在書道藝術妙境之間任意往來。行書橫幅《十年磨一劍》、《治大國若烹小鮮》與《游於藝》等作品，呈現典型的二王書風，妍麗勁美，有時兼帶瀟灑筆意，溫潤祥和中的線條蘊藏剛勁力道。橫幅作品《吳濁流古典詩》形式表現相當有趣，第一行的吳濁流三字以北魏碑體風格表現，線條筆劃採刀法呈現金石味，觀之似立於碑前刀刻之字。而古典詩三首的內文採二王筆勢結體，兼帶沈尹默筆意，以行楷書書風為主，行草為輔，運筆奔放遒麗，筆勢爽朗飛揚，不滯不澀，字句間疏朗有致。以孫過庭《書譜》的「不激不厲，而風規自遠。」來形容，猶過之而無不及。行書橫幅《抱樸》則節自《老子》道德經，「抱」字採王獻之的一筆書法，圓筆為主，以枯澀飛白筆勢表現，行筆縱逸豪放、痛快淋漓且氣脈相連。「樸」字以方筆構建，逆勢起筆，無中途蘸墨，使行筆墨韻自然從酣飽至乾渴，而產生畫面視覺韻律節奏之豐富變化。魏碑橫幅《樂為世界人》則把寫黑計白之美學表現極致，把原本筆畫之間的空白處用厚實墨色擠壓到極限而只留下一點留白地，彷彿透光的「眼」，畫面視覺張力強烈吸睛。《青陽雲龍祥鳳暗風新春吉語》作品則結合當代的視覺表現性，將五幅字分離並排陳列，以行草寫青陽、以隸書書雲龍、以篆書題祥鳳、以魏碑刻暗風，最後款識以行楷結尾，足見國書兄豐富的創作力與深厚功力。

剛柔並濟

剛柔並濟，包含對聯、斗方與扇面的多樣化形式表現，象徵藝術家對藝術生命的熱情，期許水驚風晚 雪竹寒窗對月明》、《洗硯魚吞墨 煮茶鶴避煙》與《冬去山明水秀 春來鳥語花香》等作品可看出筆勢章法平中有側，峻而復和，自然合度，妍麗多姿。碑體對聯《掬水月在手 弄花香滿衣》，展現雄強渾厚的線條美且結體勁正遒秀。隸書斗方《魚躍龍門》，結構布局似印面章法，線條活潑奔放，筆力雄強形成饒富奇趣之作。《歲月靜好》與篆書對聯《澤如時雨 氣若幽蘭》的字體結構以類圓形為主體元素，圓融協調，似西方藝術的當代時尚感。另從章法、行氣與字體的編排，可感受書家那溫文儒雅又帶點幽默的個人特質。另一幅隸書斗方《入妙》，字如老僧入定，兩字帶有弘一大師的線條質樸之感支撐架構，造型可愛、童趣，令觀者感到輕鬆喜樂。《福爾摩沙》是展覽中重量級之佳作，「福」字以趙松雪行楷之法運之，「爾」字以圓轉表並兼擬近人陳其銓書風，畫面上半部以隸書的厚重，下方則以行草書的輕快對比呈現，頗得逸趣。以四幅斗方形式組合成完現代替原本結體之方折架構，擬懷素之筆，爽朗輕快，線條飛白紮實，「摩」可見臺靜農體勢及長鋒羊毫風清穆》之「穆」字最後三筆「花式」之一波三折筆法，虛實兼具、變幻多姿，可見其深厚基底與畫面布線條運行之質感，最後國書兄之「沙」字則寫出了沙土的質感神韻，最是難得。而《龢整作品，雖每單幅僅一字，卻氣韻連貫，而色宣與墨色乾溼濃淡之激盪，添加了作品的形式感與視覺衝局精妙之處。鈐印之硃砂紅則調節了作品畫面的節奏和諧與疏密輕重，相得益彰，作品除了表現出現今寶島的熱擊力。情、美麗、活力又富有人情味，也顯出藝術家對這塊土地之深厚情懷。

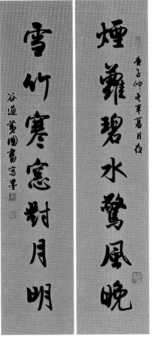

《煙蘿碧水驚風晚 雪竹寒窗對月明》

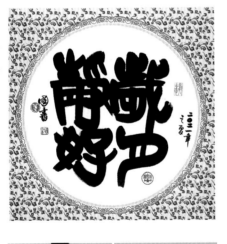

《歲月靜好》

《福爾摩沙》

行雲流水

，以行書條幅形式表現為主，展現出瀟灑自然、無拘無束之感受，亦傳達出藝術家在生活與藝術展現上的期許。行書介於楷草之間，比工整的楷書自由，又較率性的草書規矩，又可依附楷法為行楷，結合草體為行草，變化萬千，是作者此展之「主流」書風。國書兄行書六屏作品《將進酒》為本次展覽最「重量級」之作，作品尺幅長十二米寬二米，整體氣韻風流俊雅，姿媚而具骨力，結體多勻稱端正，渾圓雄健。其行筆迅疾，行筆轉折無不瀟灑自如，呈飛動流利之態勢，而在輕捷飄逸之中，又雄強穩健，兼有米芾、趙孟頫、王鐸等數家之筆意；而行書條幅《亦狂亦俠亦溫文》與《一簑煙雨任平生》，融合行、草書與魏碑之金石筆法，整幅作品章法布局、虛實安排與墨韻的濃淡乾濕搭配精妙，畫面協調得宜，皆為上乘之作。另有以泥金書寫於藏青紙上來呈現之作品，如《曲港跳魚圓荷瀉露》，泥金的書寫並不容易，但國書兄依然在作品中表現了如墨般之色調變化與線條乾溼質感，實屬難得。《定靜安慮得》作品則以當代色彩搭配裝裱之形式表現，直列掛起可見其畫面結構中，字、印間布白參差錯落，疏密、輕重、虛實搭配安排得宜，把通篇的字組成一幅奇巧多變、景象無窮之作品。而觀《春風吹老一庭花》之作，是以魏碑為基底的草書作品，融合四體之精髓，老辣蒼勁，奔放不羈，跌宕生姿；而以敧側交錯、顧盼互倚等變化串連整個行氣佈局，筆斷而意連，使作品具有豐富的節奏韻律與三度空間的立體感。

咫尺千里

，書畫藝術的最高境界莫過於使視覺畫面有無限延伸之感受，以及筆墨、氣韻、行氣、布白等各方面的完美搭配，傳達給觀賞者豐富之情感、意境與內涵之感受。碑體條幅作品《躂溪過嶺》乃國書兄透過竹筆（筆毛為竹子）運行，以魏碑字體呈現蒼勁雄強之氣同時兼容樸質古拙之味，成功演繹出作者之心境與情感傳遞。此作以縱橫均勻取勢，氣度非凡，行筆剛健，收筆常以「斷收」處理，轉折處用筆方硬，結體外方內圓，粗曠自然，實為一幅佳作；而另幅《草地鑼鼓歡喜就好》的線條筆法與體態偏張黑女之意，方圓兼用，方整質樸，轉折遒勁，有拙趣，令觀者有歡欣鼓舞之

《將進酒》

感。《書似青山常亂疊，燈如紅豆最相思。》與《千年暗室，一燈即明。》篆書作品，書風流利灑脫，蘊藏筋骨，風神爽朗。《養真》可發現作者將篆書的中鋒用筆之線條運用自如，不論行筆的穩定性與線條的轉折皆具「如棉裏鐵」般的渾厚筆力。作品《天行健》節自《周易》「天行健，君子以自強不息。」，喻君子應像天地宇宙般運行不息，即使顛沛流離，也不屈不撓。我認為這不僅是作者對於自身人生與創作歷程的期許，也與「蹽溪過嶺」之主題相互呼應。觀其篆書條幅《傲霜枝》之作，可感受到迎面而來之「傲氣」，「霜」的雨點們透過大小不一、濃淡乾溼而產生之畫面的立體感，造型如畫，彷彿在窗外欣賞著飄雪美景，「枝」之線條構成則借枯枝老藤之形，意境深遠，實為一幅不可多得之佳作。

此次「蹽溪過嶺－黃國書書法創作展」由墨海樓國際藝術研究機構策畫，與國立國父紀念館共同主辦，分為三場次，依次展覽於國立國父紀念館(台北)、國立聯合大學(苗栗)與國立中興大學(台中)。此展覽不僅是黃國書個人藝術創作史上的另一個里程碑，也將書道藝術精神與特殊的本土歷史情懷，透過藝術家的再現，廣向台灣各地傳播，其意義非比尋常。筆者相信未來國書兄的藝術成就將會在台灣政治史與美術史的長流留下永恆的印記，也期許他能夠繼續秉持臺灣仔「蹽溪過嶺」的精神，繼續自強不息、生生不息地創作，也誠摯地希望藉由此次的策展讓台灣眾多收藏家、學者與藝術家們一覽這位被政治耽誤的「文人書法家」之令人集結讚賞的藝術神采。

二零二一年九月葉國新書於台北墨海樓

《傲霜枝》

書法緣 兄弟情

國立臺灣美術館 館長 梁永斐

我第一次與國書兄見面是在我擔任文化部藝術發展司司長時，因我到臺中市參加一場書畫展的開幕，並預約安排至服務處拜會他，談完相關公務後，我送我的書藝專輯及文創商品請他指導，他亦回贈我一本他第一次個展的專輯，經詳閱後，深覺用心有創意，書法基礎紮實，是一位有天賦可成就的書法家。其實，當時有些資深書畫家說我是「被藝術行政耽誤的藝術家」，而他要做好專業立委及選民服務工作，已忙得分身乏術，我真怕他會變成「被立委工作耽誤的書法家」。

而後我調整至國立國父紀念館擔任館長職務，除了邀請他到國父紀念館參加重要開幕，擔任貴賓致詞外，他對展出的書畫作品及金石的賞析功力也頗為深厚，但我心內一直掛念著，是要用何種方式？方能讓他可專心於書法創作並突破到新的境界，且將成果透過個展分享給全民。我建議他依程序向國父紀念館提出申請並經審查委員會審查，經審查會通過方安排這次的檔期。為了要將展覽辦好，他曾數次至展場看場地，用場地的規格來規劃設計其作品的形式，也跟我討論了一些展覽作品的書寫內容、宣紙的運用及裱褙方式。後來我就奉派至國立臺灣美術館擔任館長，國美館所在地正好是他的選區，真的要感謝他的關懷、支持、參與及指導，才能讓國美館在穩健中發展。

經過一年多來的努力，國書兄終於精選出115件作品展出，當我一件一件賞析之後，體悟其書法精品中有下列特色：

點畫中見純真、方圓中見巧思、運筆中見氣韻、章法中見疏密、嚴謹中見瀟灑、
飛白中見功力、字體中見神采、純淨中見質樸、用紙中見色彩、金石中見雅緻、
融合中見天賦、平衡中見和諧、格式中見設計、虛實中見智慧、詩詞中見臺灣、
端雅中見逸趣、內容中見哲理、簡單中見力量、結構中見奇正、整體中見萬有、
造境中見妙有、精進中見無窮、蛻變中見新貌、獨處中見自心、心境中見空靈、

實踐中見生命、分享中見價值、生活中見藝術、品書中見人品。

說真的，人生有如「白駒過隙」，我與國書兄因書法相遇，臻而相知相惜，這種「書法緣，兄弟情」的緣分得來不易，期盼這「善緣」，能「積福」展現無窮的能量，能化「淺淺水」，能夠「長長流，來無盡，去無休」，生命定長久。專輯將出版，特撰此序祝賀。

梁子斐

「治」書如烹小鮮——立委黃國書的斜槓人生

國立歷史博物館 館長 廖新田

三年多前，我忝任國立歷史博物館館長，自此偶而會到立法委員辦公室拜會、說明、報告，如迷宮般的走廊有一段掛滿精彩的書法小品，舒緩了緊張的政治氛圍，印象非常深刻，這也表示黃國書立委的辦公室就在附近。在我所知範圍之內，能把唐楷、北魏張黑女墓誌(全稱《魏故南陽太守張玄墓誌》)的風格詮釋得如此唯妙唯肖、犀利精準者，真的不多，更何況是一位全職的政治人物。立法委員、書法「玩」家，這就是黃國書的斜槓人生。

身為長期關心教育文化立委的他，對臺灣文化藝術議題的投注自不在話下。不但監督、協助、敦促各級單位，他真正是會欣賞、融入、實踐書法藝術的人。他三不五時就說，很羨慕藝術家、博物館工作同仁，認為是一份很享受的工作，因為整天可以跟藝術「鬥陣」(tàu-tīn)。其實也不是真正如此，文化行政大部分都是問題疑難排解的工作，但顯示他對藝文的熱愛。只要能和與藝術為伍，再怎麼辛苦都值得。也不用驚訝，立法院官網委員資料上頭，他的學歷寫著：國立臺北藝術大學。難怪，他親近藝文的方式沒有懸念，加上周圍朋友中有不少書家，如蕭世瓊教授等，從小到大耳濡目染之際，信手拈來，當然得心應手了。

說他是書法「玩」家，有幾個意思，但絕對沒有不敬的那個意思：玩票，因為身負國家立法重任，只能偶而為之、斷續為之。；玩興，得空之際若一時興起，便耍幾筆解解書寫之「饞」；玩味，因為時間不多，加上政治責任在身，書寫的內容反映出他的觀點、價值與文化認同。這「三玩」可不是泛泛用詞，認真起來可不輸眾書家、嚇壞大家。2008年，黃國書時任臺中市議員仍書寫不輟，在一場他的書法展裡，謝里法先生欲購藏一件小篆作品〈無為〉。有藝術名家賞識，當然備感榮耀，因此欲無償贈與以報惺惺相惜之情；謝則以一張牛畫回贈，因為當時正在創作臺灣牛系列。十年之後，藝術的故事有了完美的小結局，美事一樁，當然臺灣藝術的大故事還會持續下去。2019年，謝里法以行為藝術形式拍賣收藏作

品做為蔡瑞月基金會運作經費（活動全稱是「捨・得」與「藏・啟」一謝里法畢生收藏捐贈蔡瑞月基金會拍賣會），地點東之畫廊，總拍價約950萬），其中就是黃委員年輕時期的那件佳作，最後以6萬元拍出成交（由劉熙海董事長購得），間接協助了蔡瑞月基金會。能被這位臺灣重量級的藝術家兼臺灣藝術史書寫者青睞是多麼光彩的事，之後又奉獻出來作為謝里法作品的一部分（作品中的作品－「畫中畫」），二可見他的書法藝術水準無庸置疑。謝里法為此作註解：

臺中的政治人物很不簡單，胡志強寫出一流的散文，廖永來是詩人，王世勛寫小說、散文，李明憲做雕塑，黃國書寫的字堪稱書法家，「無為」是他書法展時我訂下來的，送過來時他不收錢，便以一幅油畫交換。三

〈無為〉兩個字下方的線條刻意拉長變成修長的「高腳字」，四像東南國家的高腳屋（臺灣也有）一樣鶴立雞群，呈現文字的構成趣味，起筆收筆隨興，相當有跳脫的圖像感（附圖一）。爾後的作品都延續這種「文字戲遊」的嘗試、實驗，這一點不妨可作為我們欣賞黃國書書法創作的基調。

從展出的作品來看，行書運筆乾淨俐落，應用北魏張黑墓誌的架構顯得特別有味道，秀麗中透出雅拙之感。據說，書法名家何紹基得藏此拓本，愛不釋

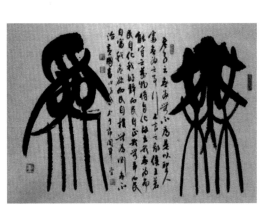

一　史博館當時也來共襄盛舉，預計搶拍朱銘的水牛與太極兩件小品雕刻彌補館藏不足，可惜鎩羽而歸，只買得楊英風的〈霧峰林家花園〉（景薰樓）版畫。根據謝里法《人間的零件》第48頁的敘述，那幅版畫在楊英風送他之後一直掛在客房直到這次義賣。謝里法得知後，竟慷慨捐我館一件價值高達60萬的洪瑞麟淡彩素描！好心有好報，有圖也有報導為證，非常非常感恩（附圖二）。鄭景雯，2020/1/3，〈謝里法捐洪瑞麟礦工速寫 增添史博館臺灣典藏〉，《中央通訊社》。https://www.cna.com.tw/news/acul/20200103Q213.aspx[瀏覽日期：2021/8/19]

二　謝里法說：「所謂收藏，所有作品都是別人的作品，合起來成為我的收藏，就是我的作品，當中包含我個人的記憶、時代、理念、性格、機緣，創作是這幾個條件，收藏也是。」

三　謝里法，2017，《人間的零件－一個畫家的收藏》。臺北：藝術家，頁210。

四　和本次展覽的〈厚積薄發〉、〈養真〉、〈殘霞淡日偏向柳梢明〉有異曲同工之妙。

手，「無日不在篋中也，船窗行店寂坐欣賞所獲多矣。」他評價此楷書書風格「化篆分入楷，遂爾無種不妙，無妙不臻，然遒厚精古，未有可比肩者。」如果從「妙古」的角度觀看黃國書的行書，的確有這兩種質性衝突的風格同時存在著。行書因為書寫慣性，往往朝下拉長，張黑女字體則偏扁平舒緩，用此結體形態在行書上，便把書寫的速度緩慢下來，左右橫向開張，因此有點分隸的意味，所謂「遒厚精古」（遒勁、渾厚、精神、古韻）的意思便是如此。這些都是書法美學的入門，也是寫書法的人樂此不疲的原因之一：在提按、快慢、間架、格局、乾溼、鬆密、長短之搭配間找到書寫的奧妙與樂趣。因為此時的寫字，不僅是傳遞字義的載體而已，甚且是美感目標自身，有純粹的愉悅性──這就是德國美學家康德所言：「無利害考量的利益」（disinterestedness）。換言之，他的書法觀念除了是「文字以載道」（一如「文以載道」）功能之外，還帶有個人的美感表現與詮釋。

他喜歡寫「治大國若烹小鮮」，暗示政治是經由精心細緻的經營方可做出一道好味兒的佳餚，也才能博得民眾讚許；同樣的，「治」書如烹小鮮，書法藝術的味道是「沓沓仔」（táuh-táuh-á）調配出來的，急不得，也貪功不得；失敗的機率高，偶有佳作就很有成就感、滿足感。那種既期待又怕受傷害的狀態，大概只有書寫者本人才能知曉個中滋味吧？因為一般觀賞者就是純粹欣賞好的作品，無需承擔這些風險。誠如烹鮮時主廚者的構思，這七個字的排字看得出書寫者的設計，它們相互挨緊而姿態各異，可以揣摩手上的那支筆的輪轉模樣：一開始以頗為嚴肅的態度下筆，因為帶領國家是敬謹的志業，關涉千萬生靈福祉。接著筆鋒一轉，並非順著大國的意思寫得如此雄壯威武，作者刻意把「大氣」做了「小巧」安排，細橫筆波磔、再圓滑、接著一個衝突的三角頓點，結束。「國」字獨立，化方稜為圓潤，意有所指──社稷圓融，此字又跟「治」字的三點水相連，視覺上「治國」一氣呵成，和似大實小的「大」字區隔開來，頗有治國之道的指涉。畢竟。大而不當的菜餚，食之無味棄之又可惜。至於畫面中間的「若」字作為介面，急轉直下，烹技得心應手，下四點由大而小宛若用火，大火、中火、小火、文火依此而下，銜接到位又各司其職。可見得這位「總鋪師」（tsóng-phòo-sai）的火候。「小」字不小氣，短促肥厚，反而比斜對角的大字穩重，但起筆露鋒，暗示小而美的本質，只是慎重其事爾。雞鴨魚肉的鮮美在巧手下讓人讚嘆不已，最後豎劃則有滿足飽滿的讚嘆，懸針放筆拉長緩降。七字五行，恍若小曲但動人心弦，可謂匠心獨造。下面的款識透露上述箇中意圖，上下呼應，昭然若揭。

傳統上，書畫創作貴求自然，黃國書有許多「思力交至」之作，非常精彩，筆者則更喜歡「遒麗天成」者，如條幅〈揮毫落紙如雲煙〉、〈一簑煙雨任平生〉、〈雲無心以出岫鳥倦飛而知還〉的寫法與內

容，「如雲煙」、「任平生」、「無心」與「倦飛」（加上上面的「無為」）之後的書寫活動，隨興（也是隨性）才是照見真本性啊！另外，黃國書委員的篆書也有自己的面貌，圓融和諧帶點幽默感。文字的間架偏向渾圓無稜角，卻又和其他文字相互揖讓答腔，不禁令人莞爾其巧思。也許是過度想像，不妨一說。政治是協調的藝術，作為調和鼎鼐的政壇人物，我似乎閱讀得出來他有所堅持與共創多贏的那份特質，在他的有點可愛的篆書文字裡頭，有許多有趣的安排與意匠，看來是個性的反映，溫雅和潤。例如，〈澄懷觀道〉、〈魚躍龍門〉、〈厚德載物〉、〈平安喜樂〉等等。

這次黃委員的書藝展有一個特色，就是他把富有臺灣文化精神的「金句」寫了出來，特別有感。人們生活中常常遇到困頓，需要引領、撫慰，智慧的話即便是隻字片語，都有鼓舞的力量。透過書法將這些語言以特有的方式表現出來，猶如加框鍍金一般，格外能將內容裡的意涵彰顯出來。這是書法藝術的獨特之處，透過文字將想法、觀念強化突出；雖然有載體的侷限，有時也是優勢。這也是當今傳統與創新的書法爭論，留待持續辯證，但亦不妨礙於樂此道的書者們。黃國書委員好幾次說對「蹽溪過嶺」（liâu-khe kòe-niá）特別有感，代表他所認為的樂觀打拼的態度與精神，專屬臺灣。一般書法內容取詞以典雅莊重為主，發音通常都是漢語，但黃委員的這幾件書法創作必得以臺灣發音才對味，至少對我個人而言是個頗為新穎的書法欣賞體驗，挺有意思。循著他的書寫內容，心中以臺語默讀吳濁流的古典詩，還有〈草地鑼鼓歡喜就好〉、〈天公疼憨人〉，或外語發音的〈福爾摩沙〉，別有一番滋味。這不禁讓我回憶起十年前在澳洲國家大學教授書法，一位曾經是摩門教傳教士的白人學生表示期末作業要寫「一兼二顧，摸蜆兼洗褲」（it kiam jī kòo, bong lâ-á kiam sé khòo）因為他會講閩南語。有何不可？結果他是全班得分最高者之一。這麼久的時間，還是記得那個書法的模樣，倒是其他優秀作業都記不得了。我想，再怎麼久，我的腦子裡應該都會有黃國書「蹽溪過嶺」的印記，與臺灣人打拼不懈的精神常在，摻和著書法的美感再現……

沒錯，誠如謝里法所說黃國書是位在地的書法家，而他現階段亦是專業的政治家，他的斜槓人生，「惠風和暢」。

樂耕硯田・國會生香——

立委黃國書書法展誌感

書法藝術家／國立臺灣藝術大學專任教授　林隆達

「人因有癖才有真性情」。這句話來形容立法委員黃國書先生的書法生涯還真恰當。國書委員畢業於臺北藝術大學，畢業後因緣際會踏入政途，潛藏於心中的藝術熱情卻未嘗稍減。他為人溫文儒雅，論事以理，論理以智，真誠待人，往來者皆性情中人。無疑的他是最不染政治味的立法委員，也是立法院的一股清流。這種人格特質，相信於書法的長期浸淫中所潛乳幻化中得來。正是韓愈所說：「藝之至，未始不與精神通」。

近代學書養成的途徑大部皆由學校、師承、比賽、獲獎，不斷工夫積累，漸成精熟。國書委員除了小學的國語文競賽早露頭角，接下來甚多獎金比賽並未參與，雖不參與，學習書法的熱忱卻未嘗間斷。古人云：「先以欲鈎牽，漸使入道門。」一般人不免受獎金的吸引及鼓勵，而國書委員卻獨獨鍾情於書道神妙處，深入追尋，超脫了物質的鼓勵，直接證入書道的心源，因此數十年平平實實，匝匝周周，不求躁進，踏實漸漬。這種精神更跳脫了世人的成長思維，先由證悟，再尋根源。心海更為清澄，直證妙諦。數十年筆墨生涯，濡染古聖先賢格言，誦讀名文詩詞嘉句，其精神之豐實，胸壑之蘊藏，定非常人所及。蘇子美嘗言：「明窗淨几，筆墨紙硯皆極精良，亦自是人生一樂，然能得此樂者甚稀，其不為外物移其好者，又特稀也。」國書委員如此特殊的際遇，不因案牘之勞形而移其志，選民請命之雜而暴其氣，故其書風顯現了超脫世俗的羈絆，於書道之樂亦當是無窮也。

國書委員書法真行草隸篆各體兼備，動靜皆美。由古帖入手，打下深厚基礎，兼融近代書風表現，以書會友，互相激勵，書風超拔，如此漸漬玄猷。然胸中丘壑每有獨見，故儒雅之風非常人所及。更能於國會煩忙問政之餘，以書法聊寓心志，故於動中見沉靜之氣。他能以心御手，以手御筆，書道之妙盡而筆觸

形跡中顯露精微。張懷瓘於《書斷》中說：「萬事皆始自微漸，至於昭著。」國書委員書法妙造自然，乃積數十年工夫，涓滴成流，聚沙成塔，不求速成，不以短期的喝采而失去遠大的目標，與經國濟世的理想相符，書雖小道以成大業的心法是追求，豈不快哉？

書法是形學亦是心學。書道神妙必資神遇，不可力求。我們看國書委員書法，神采法度兼備。學書始由不工而求工，繼由工而求不工，所謂：「不工者，工之極也。」他位居國會殿堂，戮力於書道的修行，於此高位更易引領書法愛好者從風發榮，甚至對於書法的推廣具有更大的推力。文以載道，書以載藝，人能弘道，我們期待國書委員成為書道的引領者，引領大家在書法的園地創造輝煌的時代。

林隆達

躒溪過嶺展書藝——
側記一位「政壇文人書法家」

書法藝術家／逢甲大學漢字文化中心主任　蕭世瓊

二零零八年十二月，時任臺中市議員的黃國書以「希閑弄墨」為題，在大墩文化中心舉辦生平第一次書藝個展，胡志強市長親臨致詞，蔡炳坤校長（時任建中校長，現任臺北市副市長）擔任司儀。當年，現場塞爆的情景猶歷歷在目；時隔十三年，已連任三屆的立委黃國書再以「躒溪過嶺」為題，年底將在國父紀念館、聯合大學、中興大學等地舉辦書藝創作展。

有同道質疑，國書兄由議員升任立法委員之後，諸多冗務，書藝是否停滯不前？仔細觀賞此次一百多件的參展作品，各種書體兼備，風格多元，一改過去俊逸閑雅的堅持，轉趨於雄強厚實，彷彿有一種「堂堂溪水出前村」的氣勢汩汩而出。由此可知，其書藝提升是無庸置疑的；然進步之快，簡直是竿頭直上，一瞬千里，令人望塵莫及，佩服不已！

國書兄書藝進境為何如此之神速？以我長期的觀察，歸納有四：其一，家學淵源，耳濡目染。其祖父黃文通先生是南投者宿張達修先生的詩友，在國書垂髫之年即以翰墨涵養之，吳淡如曾說：「國書一直都保有當年的書卷氣，書法亦流露出一種特別的文人儒雅氣息。」此言中肯，良有以也。其二，謙沖自牧，不恥下問。國書兄虛懷若谷，如孔子入太廟，每事問。故胸有丘壑，而能下筆從容，意境悠遠。其三，遍覽碑帖，鑑古知今。國書兄雖日理萬機，而無暇臨帖，但手機中存有碑帖千種，只要得空，即沉浸其中，含英咀華。當養分吸足之後，終將化為筆墨，字裡行間洋溢著古樸典正的氣息。其四，集百家之長，成一家之貌。國書兄具有「神偷」的超能力，偷盡當代名家的絕活，去蕪存菁，加以會通，而有自家的流風。

立法院蔡其昌副院長曾說：「國書是一位被政治耽誤的書法家。」信哉斯言！國書兄如果不從政，專

心舞文弄墨，以其卓爾出群的才識，早已在書壇揚名立萬。因此，我常常在想，多虧政治「耽誤」了這位天才書法家，我輩才有露臉逞英雄的機會。不過，政治雖絆住了他的身，卻蒙蔽不了他的心！國書兄在繁忙的公務之餘，仍不忘初衷，以有限的時間馳騁墨場，誠如李白〈江上吟〉詩中所言「興酣落筆搖五嶽，詩成笑傲凌滄洲。功名富貴若長在，漢水亦應西北流。」寄情翰墨，忘卻功名，這是國書兄的人格特質。鑑於此，國書兄不止塑造了「文化立委」的形象，同時也完美地詮釋了「文人書法家」的意涵，在政壇上獨樹一幟，迥異於其他的政治人物。

總統蔡英文去年的國慶演說，以金曲獎「最佳作詞人獎」得主謝銘祐創作的《路》歌詞「有路，咱沿路唱歌;無路，咱蹽溪過嶺」勉勵國人。國書兄於此心有戚戚焉！他領悟到「這條書藝的路，有路，就慢慢走;無路，也要拚命向前走，啥咪攏不驚。」尤其是正當新冠病毒疫情險峻的時候，他蟄伏在家，以「蹽溪過嶺」的信心與家人、選民共度難關，並完成百餘件書作公開展覽，除了分享書藝之外，亦撫慰了人們抑鬱的心靈。

有幸與國書兄比鄰而居，不知不覺中，竟然成為書友、酒友與山友，常有機會親近這位自言「吾少也賤，故多能鄙事」的傳奇人物。在政治上「學讓」，在書藝中「創新」，二者殊途而同歸，皆為祥和的社會做出貢獻，此即國書兄安身立命之所在，相信他會永遠堅持下去。而這種提升自我生命的感知，在這次別開生面的書藝展覽中展露無遺，所以呼籲大家相邀來看展，除了欣賞精彩的書藝外，更可感受到一位「政壇文人書法家」如何展現生命的鬥魂。祝福國書兄展出滿堂彩！

二零二一年八月蕭世瓊誌逢甲大學游翰堂

心得其妙 筆始入神

書法藝術家／立法委員　黃國書

幼年成長於南投鹿谷山村，祖父曾跟隨臺灣知名漢學詩人張達修學習古文詩賦、楹聯書法，時而參與中部舊詩社文人活動。小學唸書後在祖父指導下，開始臨寫柳公權玄祕塔碑。我的父親在鄉下長年從事教育公職，他的硬筆書法端秀無比，父親的初中同學趙水椿書法極好，在南投頗負盛名。幼年時被前輩的文人書風深深吸引，後來看到李轂摩、簡銘山的作品更是驚艷不已。學生時參加大小書法比賽，雖常獲獎，但總覺得自己是門外漢。

大學時創辦書法社，在杜忠誥老師啟蒙下研讀歷代碑帖，知識稍長。我在1990年間回到臺中從事政治工作，仍嚮往各大書家的絕妙作品，而後得識程代勒、蕭世瓊、林榮森等名家，時而相濡以墨、汲其所長，又恐畫虎類犬。

懷想當年山居歲月農忙生活，暑假無暇遊玩，每天清晨都要到山裡頭幫忙父母挑擔麻竹筍，踩踏途徑多坡斜無路，每遇大雨溪澗水漲，又得涉水探路，又苦惱蟲蚊野蛇，其辛苦實難道矣。臺灣先人在這塊土地上墾山闢地，筆路藍縷，晴耕雨讀，有時又得舞文弄墨，敦書修德。臺灣歌手謝銘祐在其創作《路》歌詞中四字「踮溪過嶺」，正是臺灣走過無數艱辛歲月的縮影，也是我重要的艱苦成長記憶。「有路咱沿路唱歌，無路咱踮溪過嶺」，藝術創作每個階段都在尋找時代的風格和當代性，臺灣文化的發展不也是如此般地踮溪過嶺。心有所感寫了這四個字，就作為本次個展的名稱。

2008年在臺中大墩文化中心辦了第一次書法個展，一晃已過了十三年，政治工作勞心又勞力，也不知道什麼時候會有機會再辦展。回首當年的作品粗淺生澀，難登大雅，貽笑大方多年，總是希望有機會再把一些書法創作的想法分享給大家。既無入門拜師學藝，亦無暇提筆練字，總在庸庸碌碌的工作中，惜取一時半刻閱覽諸家之作，偶求心領神悟，遷想妙得。每年春節前夕揮寫春聯，大概是一年之中唯一練習

書法的短暫時刻。隨著年紀的增長，筆意自然也要更加沈渾老練。籌辦個展，總不能一招半式走江湖，希望藉由多種書體，多元形式呈現書法美學中的文學意涵和創作趣味。小字當求溫文秀雅，大字則尚渾雄磅礡之勢。

這次展覽百餘件作品，皆為近半年內之作，除了傳統上大家熟悉的古典詩詞，也希望可以呈現臺灣前輩文人的文學作品。創作前先擬選文字內容，再揣想書體型式，而後再構思佈局用印。濡墨書寫或許很快完成，但創作前的思考卻要花上不少時間，是謂「心得其妙，筆始入神」，有時稍伴酒意，更能灑脫自在，縱意豪端，而得亦狂亦俠亦溫文之境。

書法在臺灣是文人雅趣、怡情養性的活動，也是一門古老的藝術，許多書家嘗試用藝術表現的角度尋找書法創作的當代性，令人激賞。我的膽識才情不足，期許自己在未來能有更多現代性的作品。

促成這次個展要感謝很多人，特別是摯友蕭世瓊兄長年來的策勵，五年前我們成為鄰居，讓我有更多機會在羽觴醉月間壯思風飛。感謝文化部李永得部長在許多文化政策推動過程中對國書的器重，並為文作序；感謝國美館梁永斐館長多年前的鼓勵，他的熱情推促讓我重拾筆墨耕硯；感謝國父紀念館王蘭生館長的佈展協助。感謝史博館廖新田館長同時也是書法藝術史研究學者，以他的觀察筆觸寫了一篇我的書法故事。感謝林隆達老師在百忙之餘為文鼓勵，他一直是我的書法偶像。

本次個展作品閑章用印近百，感謝篆刻大師們的治印，黃嘗銘、林章湖、陳宏勉、羅德星、柳炎辰、曾子雲、洪建豪、古貝齊、鹿鶴松、李憲雄，這些精彩的鈐印讓我的作品得以化朽為奇。

感謝策展人墨海樓葉國新博士，他的專業團隊在策展和專輯規畫讓我這平庸之作增添了不少可觀性。感謝帝圖藝術劉熙海董事長多年來的賞識，讓我的作品有機會在拍賣市場亮相。

本次個展書作將巡迴國父紀念館、國立聯合大學藝文中心及國立中興大學藝文中心展出，敬祈書界前輩不吝指正。

縱橫 古今

表現形式以橫幅為主，隱喻期許藝術家透過筆墨線條如「墨海遊龍」在書道藝術妙境之間任意往來。

TRAVERSING RIVERS & MOUNTAINS :
THE CALLIGRAPHY EXHIBITION OF
HUANG KUO-SHU.

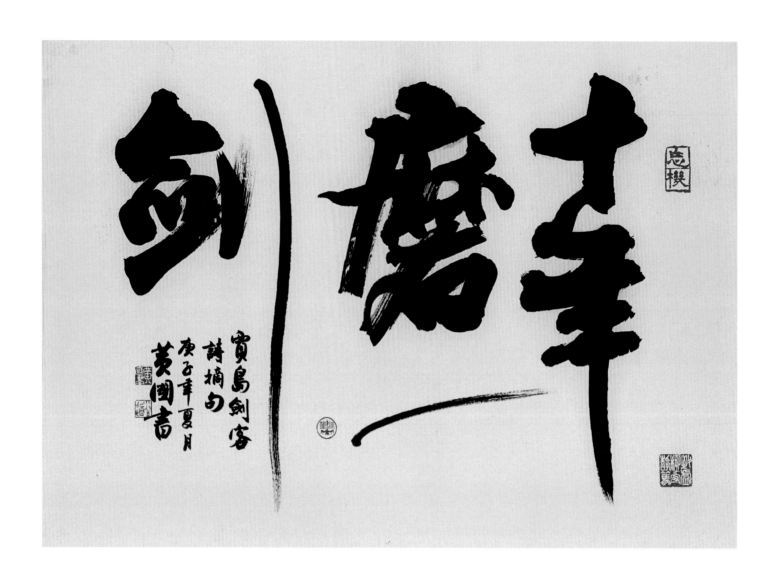

款文—賈島劍客 詩摘句 庚子年夏月 黃國書

鈐印—忘機・致虛極守靜篤・延年・黃國書・谷道

十年磨一劍 行書橫幅
96×69 cm
書法紙本
2020

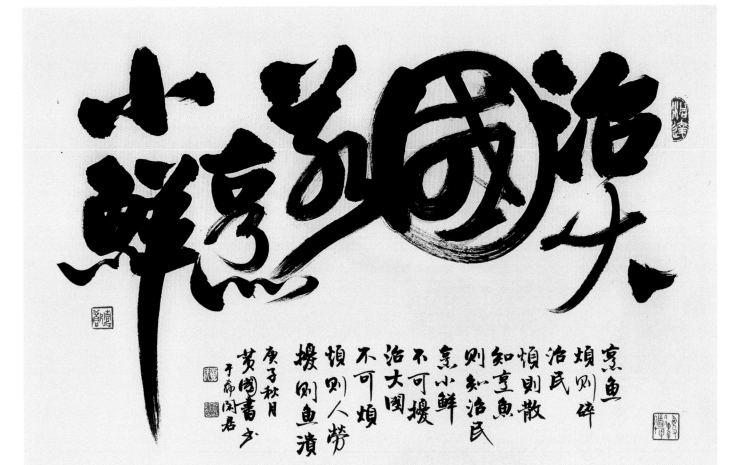

治大國若烹小鮮　行書橫幅
92×68 cm
書法紙本
2020

款文｜烹魚煩則碎　治民煩則散　知烹魚則知治民
烹小鮮不可擾　治大國不可煩　煩則人勞
擾則魚潰　庚子秋月　黃國書書于希閒居

鈐印｜洞達・目擊道存・清歡・黃氏・國書

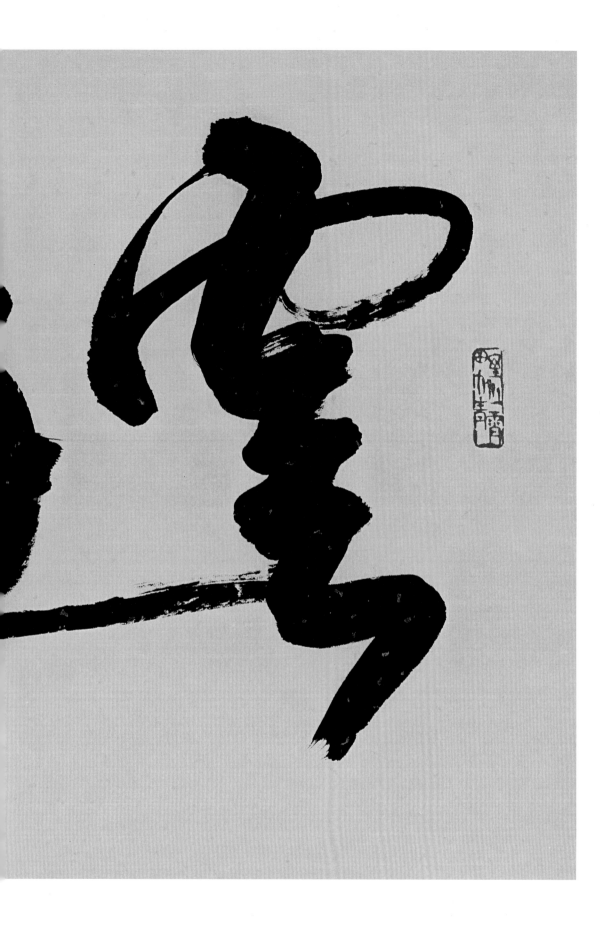

雲遊 行書橫幅

67 x 39 cm

書法紙本

2020

款文―庚子冬遊墨 黃國書書

鈐印―野竹上青霄・黃國書・谷道

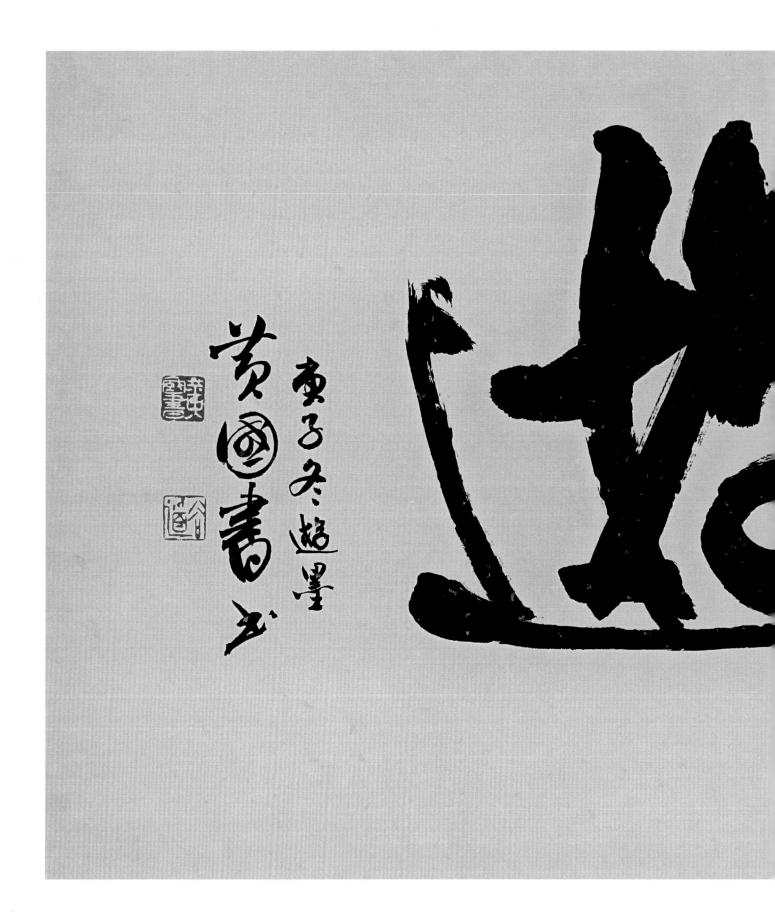

庚子冬遊墨
黃國書

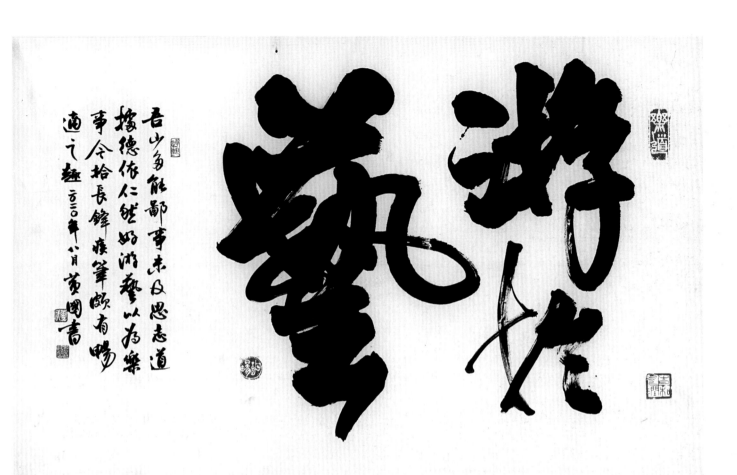

游於藝　行書橫幅

108 × 69 cm

書法紙本

2020

款文｜吾少多能鄙事未及思志道 據德依仁然好游藝

以為樂事今拾長鋒疾筆頗有暢適之趣

二〇二〇年八月 黃國書

鈐印｜樂道・時和氣潤・酣暢・遊藝・黃氏・國書

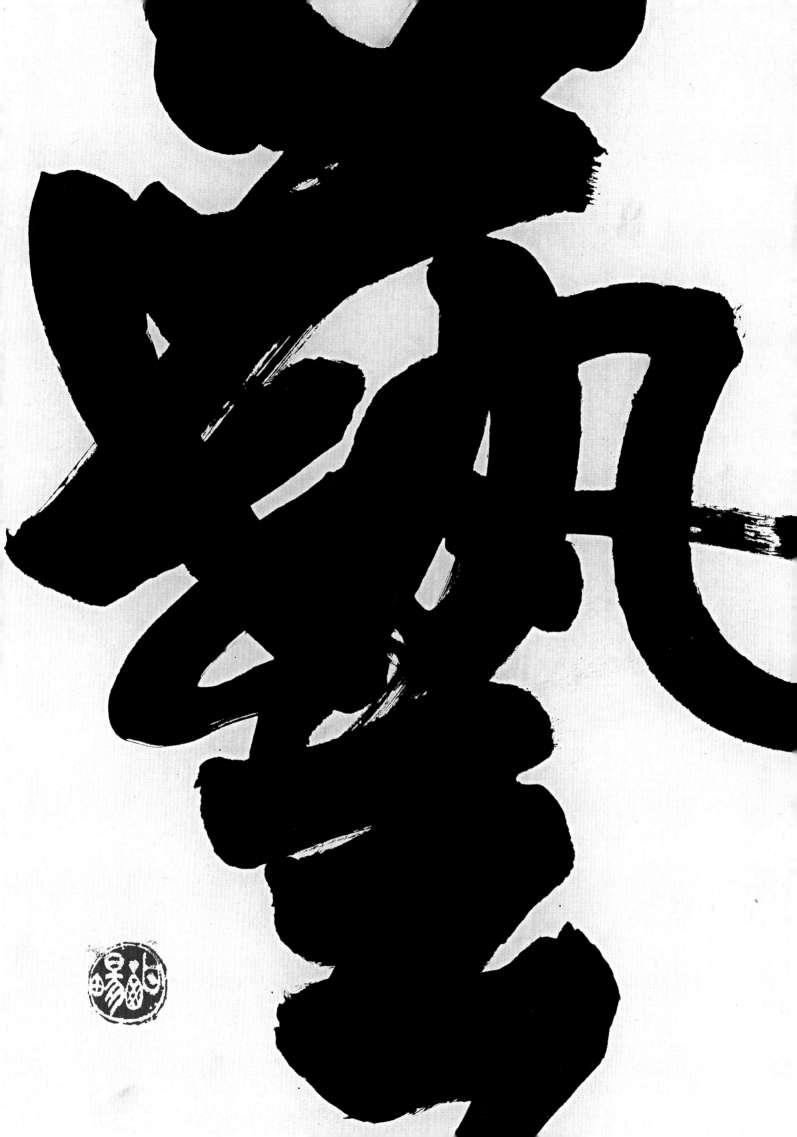

吳濁流古典詩　行書橫幅
133 x 27 cm
書法紙本
2020

款文—吳濁流古典詩寫景抒懷皆為
臺灣文學經典

鈐印—平生心事·樂琴書以消憂·
不教一日閒過·和氣致祥·大吉·悅·
我生涯·天心月圓·有餘·好運連
年·樂無事·半日閒·黃·國書

心應不愧憂吾獨忘
貪遠景原如夢近
花莫問津妻兒為
我喜壽海一堂春
甲畜懷四首

及時一夜濟民蘇運
日愁雲一旦除濃游
簷前聲滴滴聽衣
詩裡意徐徐秀田沃
眼子家笑潤物窘

紗帽峯姿似欲眠
非煙非霧鎖危巔
後急裁蔬　喜雨
聲頻叱犢爭先恐
花萬象舒老少扶

好景陽明春欲古遊
人醉卧荡芒前
暮春遊草山有感

吳濁流古典詩寫景抒懷皆為
台灣文學經典　庚子立秋　黃國書

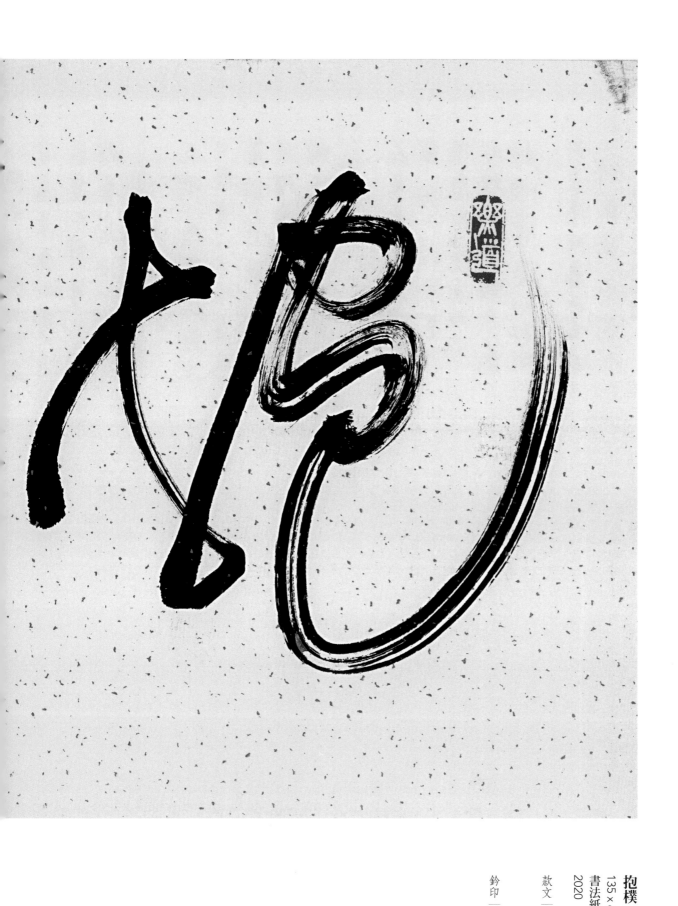

抱樸 行書橫幅
135 x 65 cm
書法紙本
2020

款文｜老子道德經句
抱樸守真少私寡欲
庚子冬月 黃國書書

鈐印｜樂道·天道酬勤
黃國書·希閑居

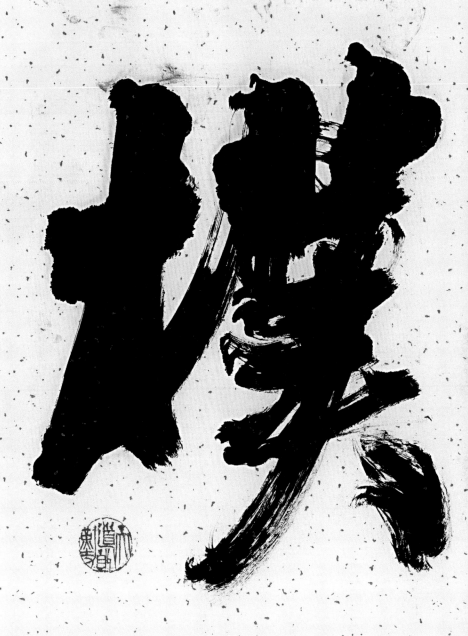

老子道德經句
抱樸守真少私寡欲
庚子冬月黃國書□

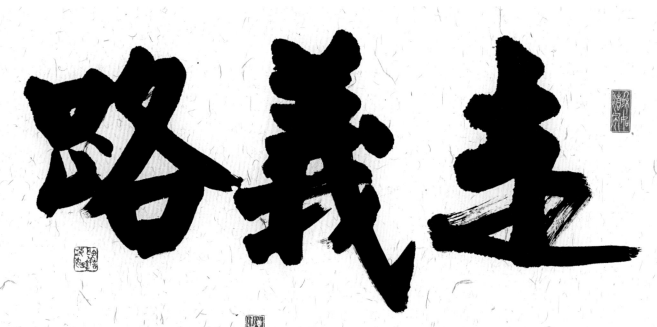

他使我躺臥
在青草地
上領我在
可安歇的水
邊他使我
的靈魂
甦醒為
自己的名
引導我
走義路
詩篇廿三篇句
二〇二一年四月
黃國書出

走義路 行書橫幅

85 × 69 cm

書法紙本

2021

款文｜他使我躺臥在青草地上 領我在可安
歇的水邊 他使我的靈魂甦醒為自
己的名 引導我走義路 詩篇廿三篇
句 二〇二一年四月黃國書書

鈐印｜穆如清風‧聆善若始‧受天百祿
平安‧喜樂‧黃國書印‧谷道

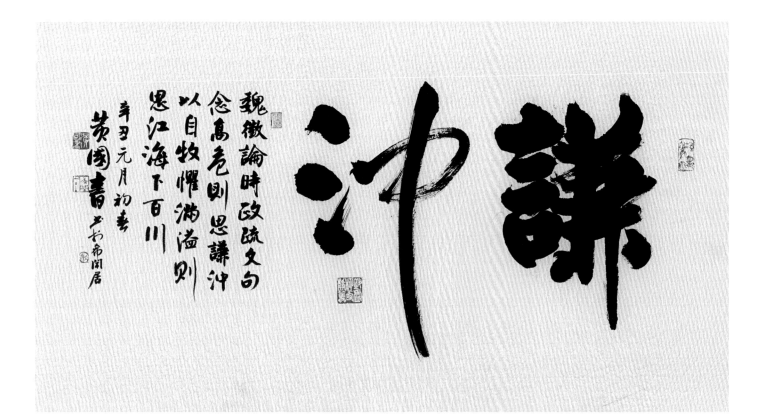

謙沖 行書橫幅
127 × 68 cm
書法紙本
2021

款文｜魏徵論時政疏文句
念高危 則思謙沖以自牧
懼滿溢 則思江海下百川
辛丑元月初春 黃國書書於希閑居

鈐印｜澄懷觀道・致虛極守靜篤・墨磨人
黃國書・希閑堂・大吉

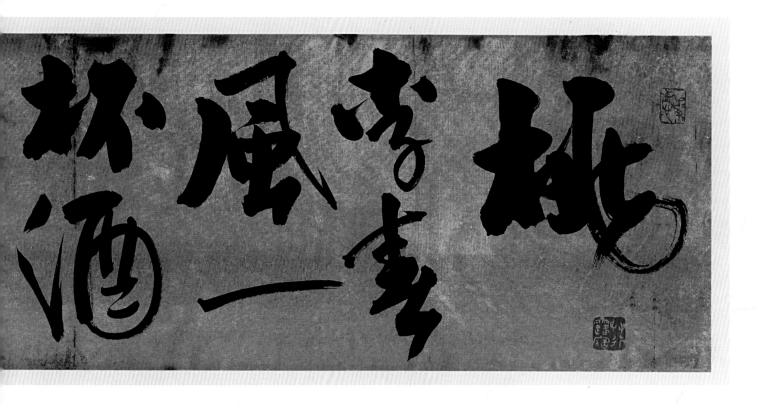

黃庭堅詩句　行書橫幅
137 x 30 cm
書法紙本
2021

釋文｜桃李春風一杯酒 江湖夜雨十年燈

款文｜黃庭堅詩句 辛丑六月下澣 黃國書於希閑居

鈐印｜以怡余情．草行露宿．黃．國書

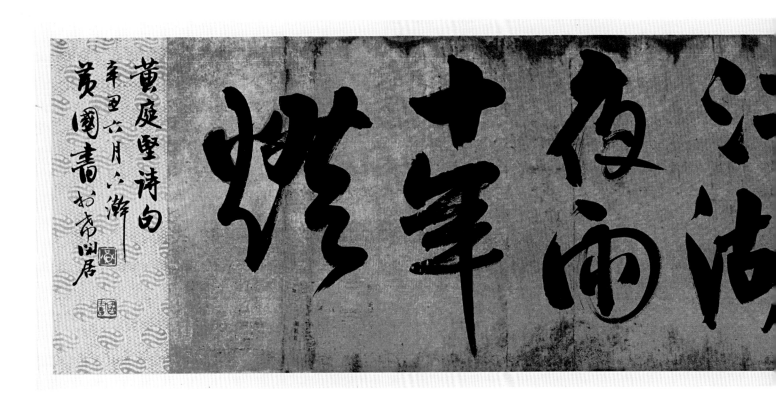

黃庭堅詩句
辛未六月六瀞
黃國書於帝鄉幽居

雲破月來花弄影　草書橫幅
139 x 35 cm
書法紙本
2021

款文｜庚子夏月　黃國書

鈐印｜朱華冒綠池潛魚躍清波・酣暢・黃氏・國書

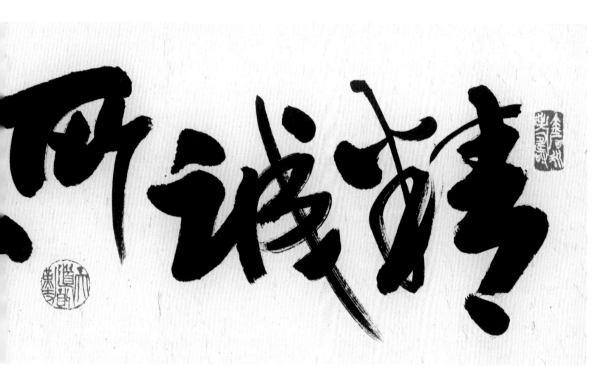

精誠所至金石為開　草書橫幅
139 x 34 cm
書法紙本
2021

款文｜辛丑初春　黃國書書

鈐印｜金石永壽・天道酬勤・大吉・黃國書印

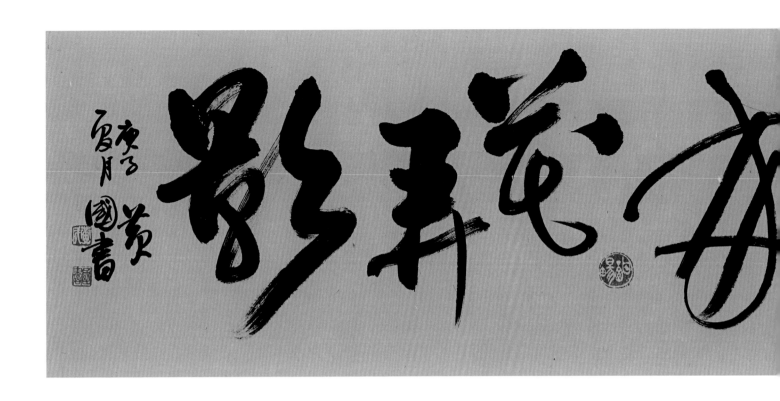

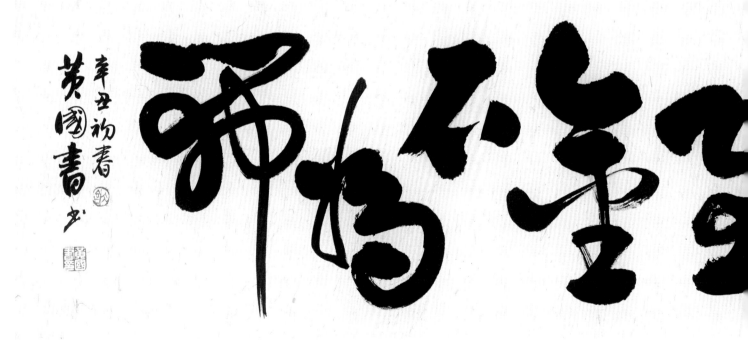

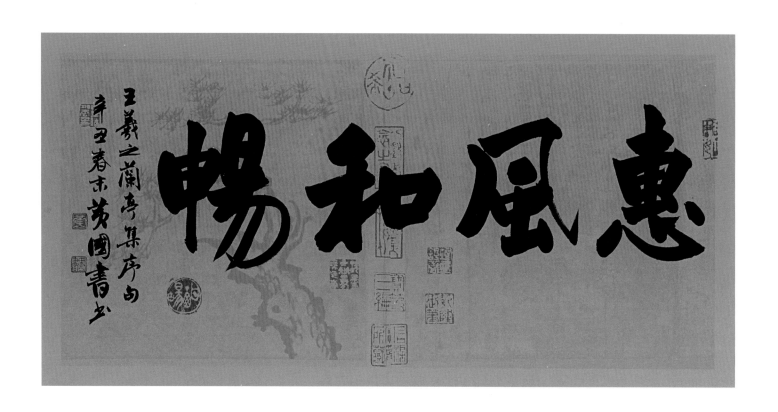

惠風和暢　行書橫幅
69 x 34 cm
書法紙本
2021

款文｜王羲之蘭亭集序句
　　　辛丑春末黃國書書

鈐印｜谿如・酣暢・黃・國書

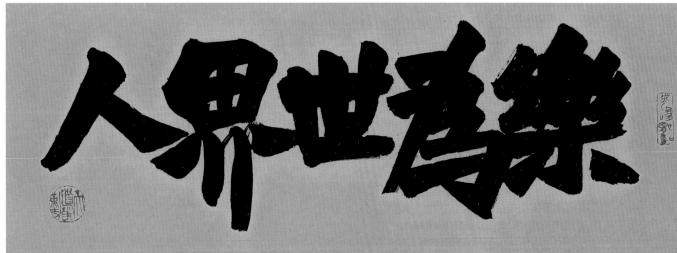

蔣渭水作詞
一九二一年
台灣文化協會
會歌末段
但願最後完使命
樂為世界人
人類萬萬歲
台灣名譽馨
摘句時年此作
以鼓吹台灣
議會設置
民眾文化向上
為旨趣
期許世界
而做世界人
和平
二〇二〇年十月十七日
百週年為之記
台灣文化協會
黃國書並識

樂為世界人　碑體橫幅
93 x 64 cm
書法紙本
2020

款文｜蔣渭水作詞　一九二一年 台灣文化
協會　會歌末段　但願最後完使命樂
為世界人　人類萬萬歲　台灣名譽馨
摘句時年此作　以鼓吹台灣　議會設
置　民眾文化向上　為旨趣　期許世界
和平　而做世界人　台灣文化協會百
周年為之記　二〇二〇年十月十七日
黃國書書並識

鈐印｜虎嘯龍吟・潛龍躍淵・天道酬勤
黃氏・國書

新春吉語 橫幅

128 x 34 cm

書法紙本

2021

釋文｜青陽 雲龍 祥鳳 暄風

款文｜新春吉語四則 祈台灣平安 人壽年豐

二〇二一辛丑正月 黃國書書

鈐印｜受天百祿・潛龍躍淵・時雍道泰・酣暢

黃氏・國書

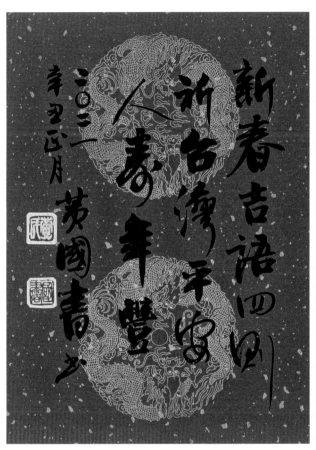

新春吉語四則

祈台灣平安

人壽舞豐

二〇二一

辛丑正月 黃國書也

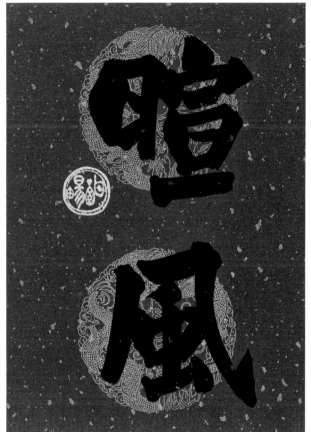

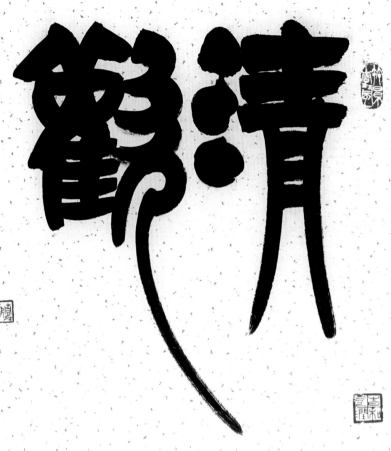

細雨斜風作曉寒 淡煙疏柳媚晴灘
入淮清洛漸漫漫 雪沫乳花浮午盞
蓼茸蒿筍試春盤 人間有味是清歡
東坡詩

遍嘗人生百味看淡功成名就反能
用心體會於初春曉寒中品味鮮蔬清歡之樂
歲在庚子中秋黃國書書于希閑居

清歡 篆書橫幅
93 × 68 cm
書法紙本
2020

款文｜細雨斜風作曉寒 淡煙疏柳媚晴灘
入淮清洛漸漫漫 雪沫乳花浮午盞
蓼茸蒿筍試春盤 人間有味是清歡
東坡詩 遍嘗人生百味看淡功成名 就反能
用心體會於初春曉 寒中品味鮮蔬清歡之樂
歲在庚子中秋 黃國書書于希閑居

鈐印｜竹影清風‧時和氣潤‧清歡
黃國書‧希閑草堂

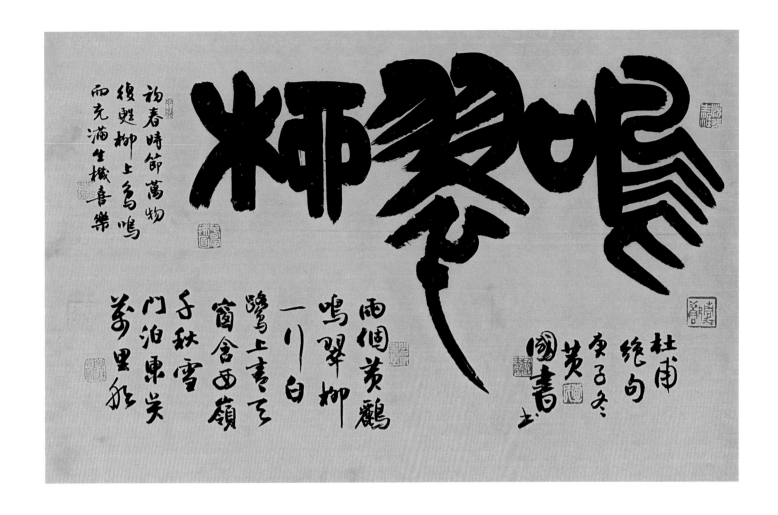

鳴翠柳 篆書橫幅
67 × 43 cm
書法紙本
2020

款文｜兩個黃鸝鳴翠柳 一行白鷺上青天
窗含西嶺千秋雪 門泊東吳萬里船
初春時節萬物復甦柳上鳥 鳴而充
滿生機喜樂
杜甫絕句 庚子冬 黃國書書

鈐印｜悅我生涯·清歡·春風拂面
忘機·春光無限·閉戶即是深山
樂琴書以消憂·黃氏·國書

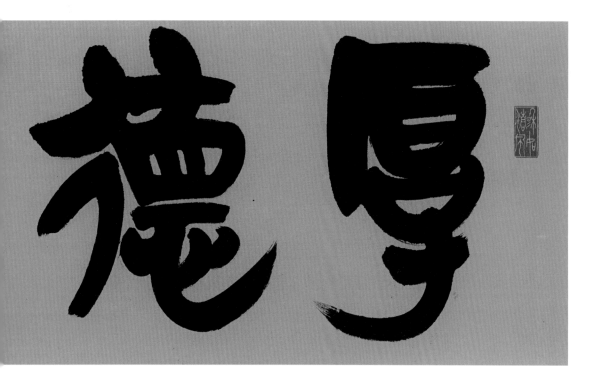

厚德載物　篆書橫幅
137 x 34 cm
書法紙本
2020

款文｜周易卦辭句地勢坤　君子以厚德載物
庚子冬月　黃國書書

鈐印｜穆如清風・聆善若始・黃國書・希閑居

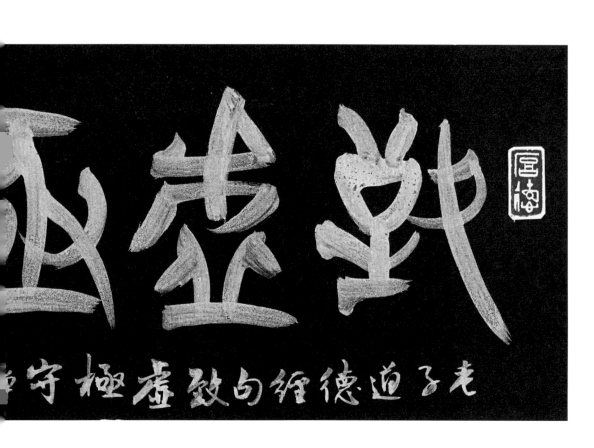

致虛極守靜篤　篆書泥金橫幅
63 x 16 cm
書法紙本
2021

款文｜老子道德經句　致虛極　守靜篤　萬物並作　吾以觀復
辛丑夏　黃國書書

鈐印｜厚德・黃氏・國書

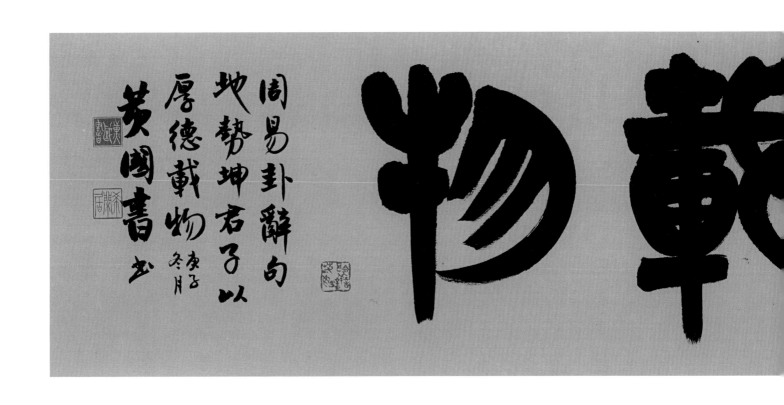

周易卦辭句
地勢坤君子以
厚德載物 庚子冬月
黃國書 出

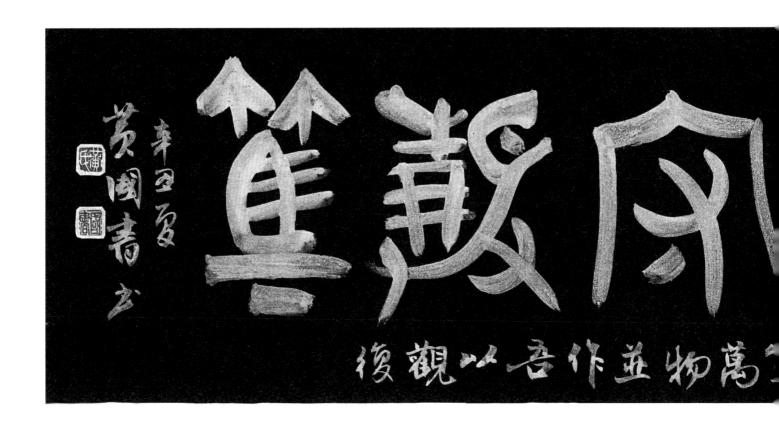

辛酉夏
黃國書 出

萬物並作吾以觀復

碧雲天黃葉地秋色
連波波上寒煙翠山映斜陽
天接水芳草無情更在斜陽
外黯鄉魂追旅思夜夜除非
好夢留人睡明月樓高休獨
倚酒入愁腸化作相思淚
范仲淹蘇幕遮
庚子冬至 黃國書書

寒煙翠 篆書橫幅
73 x 34 cm
書法紙本
2020

款文｜碧雲天黃葉地秋色
連波波上寒煙翠山映斜陽
天接水芳草無情更在斜陽
外黯鄉魂追旅思夜夜除非
好夢留人睡明月樓高休獨
倚酒入愁腸化作相思淚
范仲淹蘇幕遮
庚子冬至 黃國書書

鈐印｜聽秋‧清歡‧黃國書‧希閑草堂

無言獨上西樓
月如鉤
寂寞梧桐
深院鎖清秋
剪不斷理還亂
是離愁
別有一番滋味
在心頭　書煜相見歡

庚子
歲末
寒夜
黃
國書

鎖清秋　篆書橫幅

75 x 33 cm

書法紙本

2020

款文｜無言獨上西樓 月如鉤 寂寞梧桐
深院鎖清秋 剪不斷 理還亂 是
離愁 別是一番滋味在心頭
李煜相見歡
庚子歲末 寒夜 黃國書

鈐印｜平生心事・無言・物換星移
黃・國書

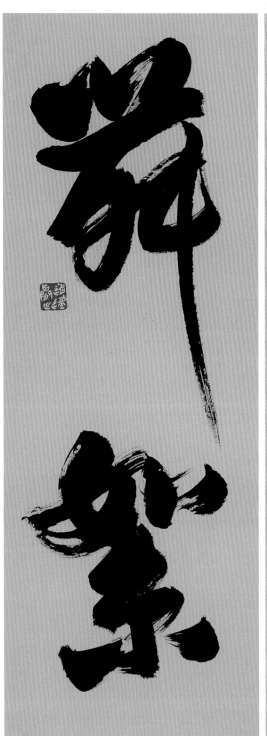
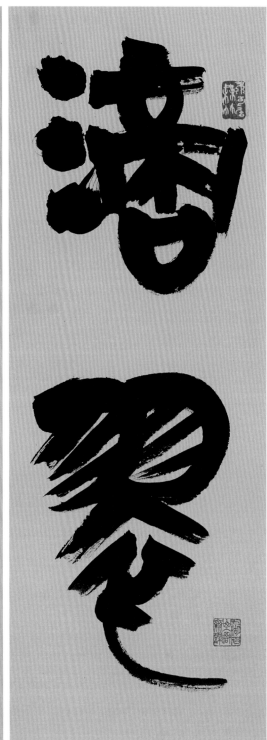

季節容顏四韻　橫幅
五件一組
162×94 cm
書法紙本
2020

釋文｜滴翠　舞絮　寒煙　飛雪

款文｜季節容顏四韻　庚子仲冬　黃國書

鈐印｜不可居無竹‧五湖名山入吾齋壁‧逍遙閒止
墨研清露月琴響碧天秋‧草行露宿‧物換星移
黃國書印‧谷道

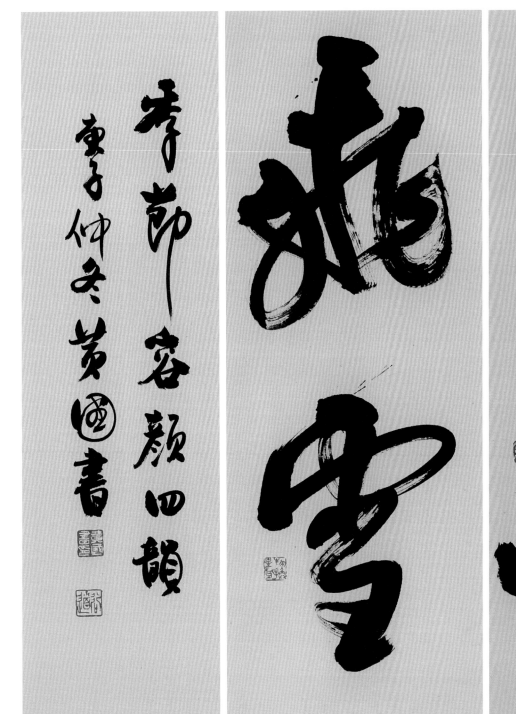
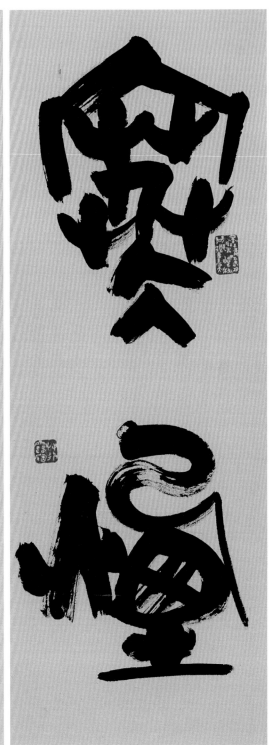

季節　容顏四韻

辛丑仲冬黃國書

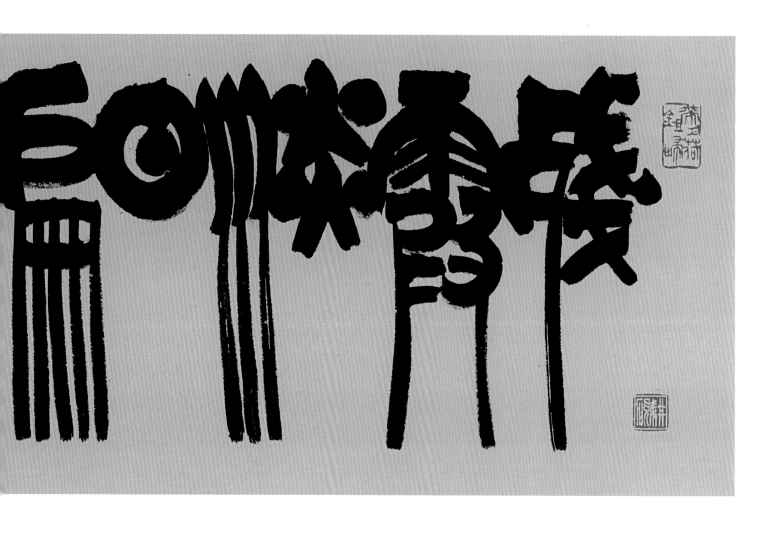

殘霞淡日偏向柳梢明　篆書橫幅

117 x 34 cm

書法紙本

2021

款文｜殘霞淡日偏向柳梢明　宋晁端禮滿庭芳句

　　　辛丑端午　黃國書

鈐印｜帶月荷鋤歸・耕硯・半稱心・黃・國書

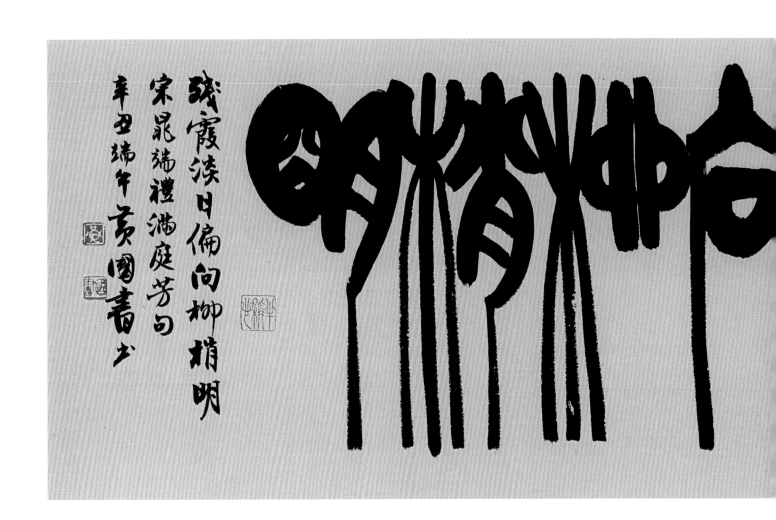

残霞淡日偏向柳梢明
宋晁端禮滿庭芳句
辛丑端午黃國書

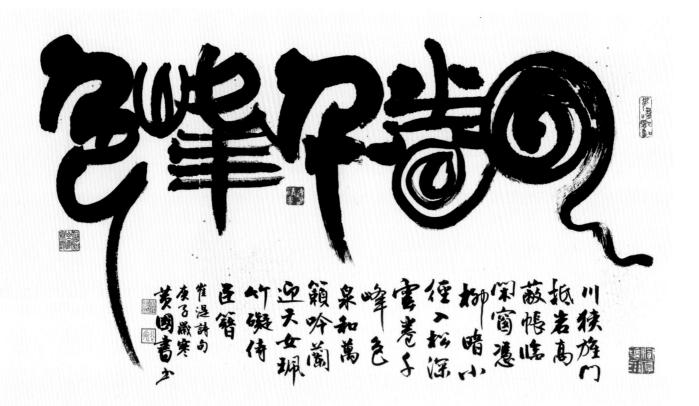

川狹旌門
抵若高
蔽帳臨
閑窗憑
柳暗小
徑一松深
雲卷千
峰色
泉和萬
籟吟蘭
迎天女珮
竹礙侍
臣簪
崔湜詩句
庚子歲寒
黃國書士

雲卷千峰色　篆書橫幅

122×70 cm

書法紙本

2020

款文｜川狹旌門抵　岩高蔽帳臨

　　　閑窗憑柳暗　小徑入松深

　　　雲卷千峰色　泉和萬籟吟

　　　蘭迎天女珮　竹礙侍臣簪

　　　崔湜詩句

　　　庚子歲寒　黃國書書

鈐印｜虎嘯龍吟‧渾厚華滋

　　　山水有清音

　　　五湖名山入吾齋壁

　　　黃國書印‧谷道

鏤月裁雲　篆書橫幅
85 x 34 cm
書法紙本
2021

款文｜鏤月成歌扇　裁雲作舞衣
　　　辛丑夏黃國書書

鈐印｜帶月荷鋤歸・草行露宿
　　　得其環中・黃國書印
　　　希閑居

剛柔並濟

包含對聯、斗方與扇面的多樣化形式表現，象徵藝術家對藝術生命的熱情，期許從政上、處事上、甚至書道創作上都可以剛柔並濟、收放自如。

TRAVERSING RIVERS & MOUNTAINS :
THE CALLIGRAPHY EXHIBITION OF
HUANG KUO-SHU.

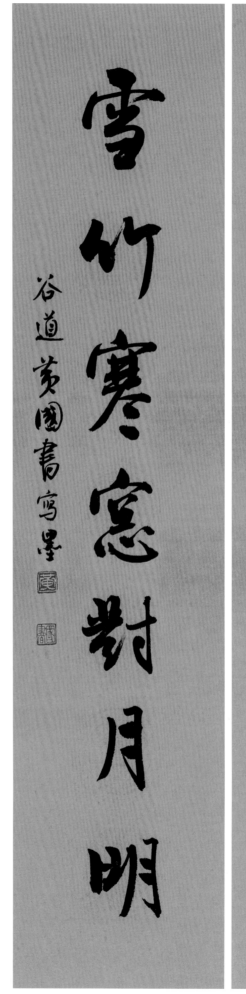

煙蘿碧水驚風晚

雪竹寒窗對月明

煙蘿碧水驚風晚
雪竹寒窗對月明
行書七言對聯
15.5 x 69 cm x 2
書法紙本
2020

款文｜庚子仲冬 寒暮月夜 谷道黃國書寫墨
鈐印｜寫心・悅我生涯・黃・國書

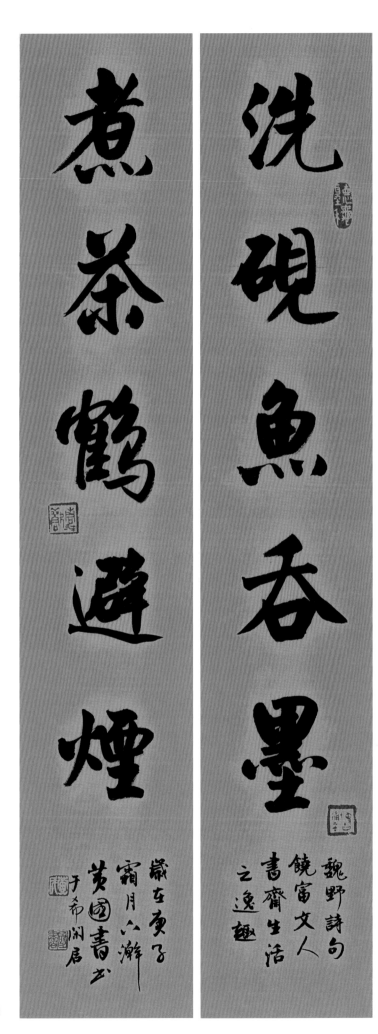

洗硯魚吞墨
煮茶鶴避煙
行書對聯
17 × 93 cm × 2
書法紙本
2020

款文｜魏野詩句 饒富文人書齋生活之逸趣
歲在庚子霜月下澣 黃國書書于希閑居

鈐印｜聽秋‧博古通今‧清歡‧黃氏‧國書

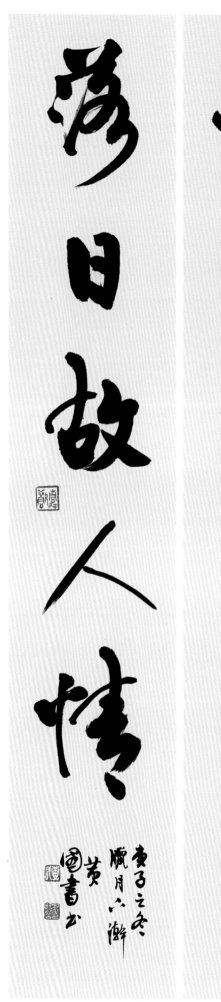

浮雲遊子意
落日故人情
行書對聯
2020
書法紙本
20.5 x 116 cm x 2

款文｜李白送友人詩摘句
　　　庚子之冬 臘月下澣 黃國書書
鈐印｜栽酌古今·時雍道泰·清歡
　　　黃氏·國書

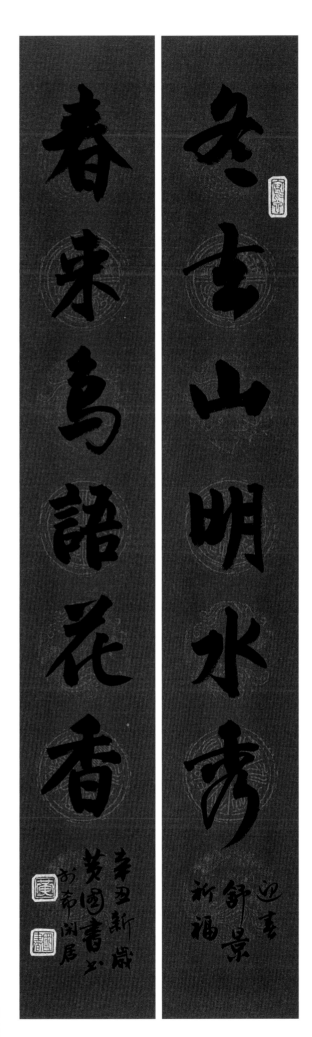

冬去山明水秀
春來鳥語花香
行書對聯
書法紙本
9.5 x 67 cm x 2
2020

款文｜迎春舒景祈福
庚子辛丑新歲 黃國書書於希閑居

鈐印｜寫心・黃・國書

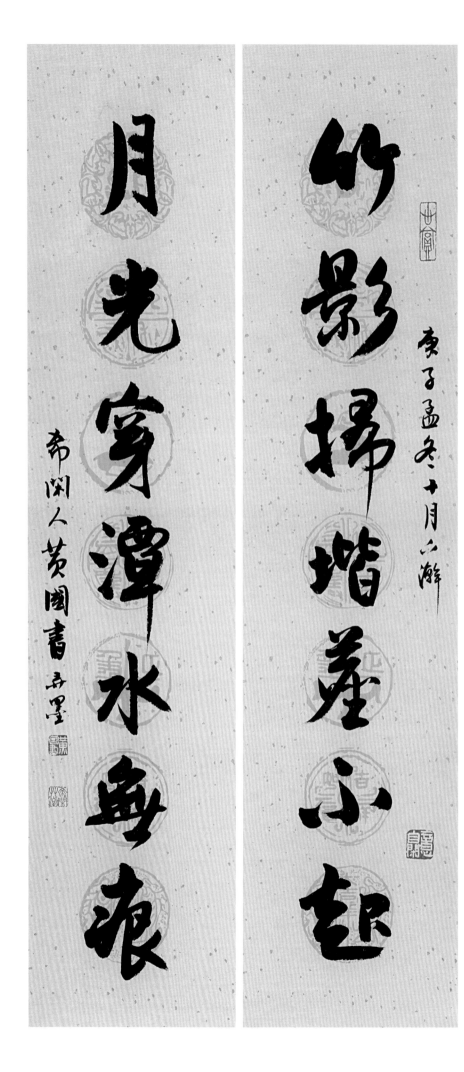

竹影掃堦塵不起
月光穿潭水無痕
行書對聯
12 x 70 cm x 2
2020

款文｜庚子孟冬十月下澣
　　　希閑人黃國書弄墨
鈐印｜心賞·意自閑·黃國書·希閑草堂

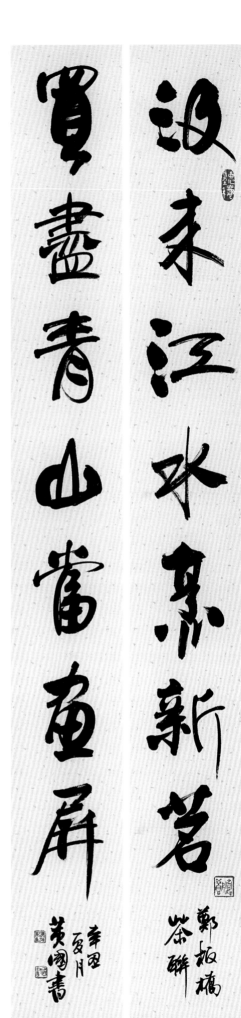

汲來江水烹新茗
買盡青山當畫屏
行書對聯
17 x 139 cm x 2
書法紙本
2021

款文｜鄭板橋茶聯 辛丑夏月黃國書
鈐印｜聽秋・清歡・黃・國書

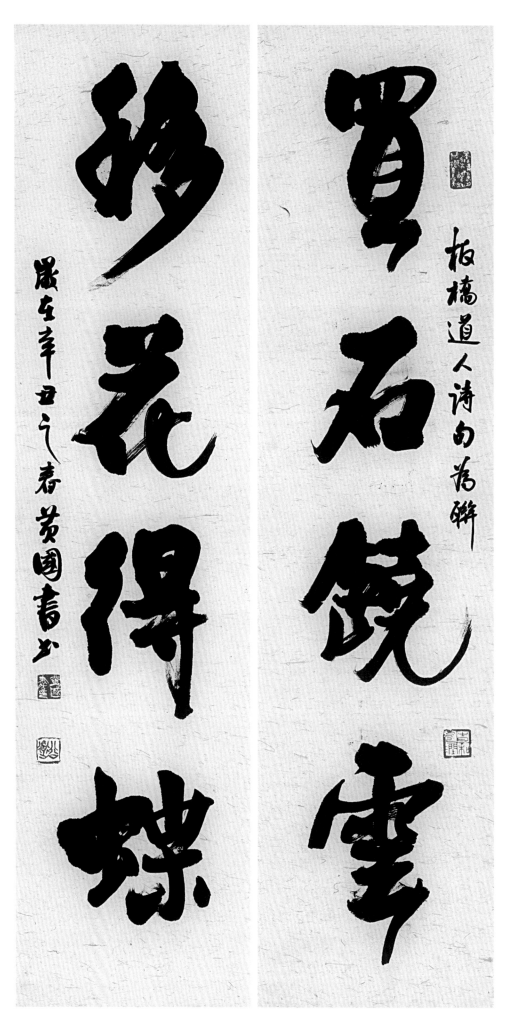

買石饒雲
移花得蝶
行書對聯
34 × 133 cm × 2
書法紙本
2021

款文｜板橋道人詩句為聯 歲在辛丑之春 黃國書書
鈐印｜墨研清露月琴響碧天秋・時和氣潤・黃國書印・谷道

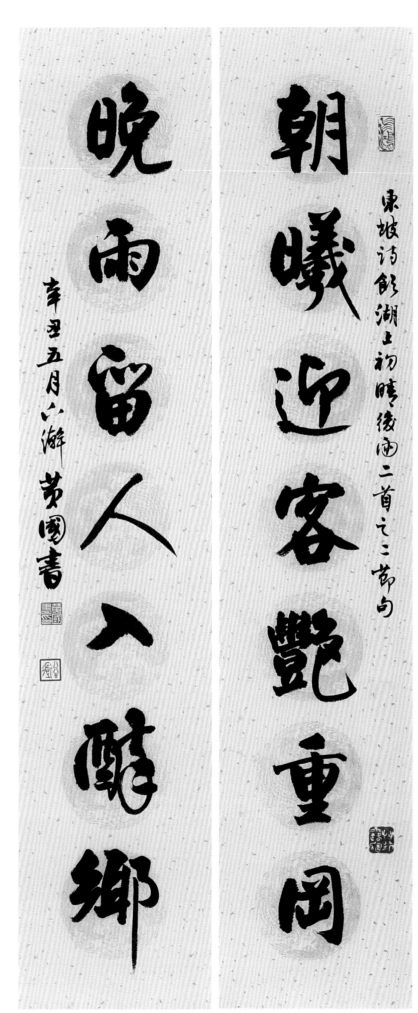

朝曦迎客豔重岡
晚雨留人入醉鄉
行書對聯
23 x 111 cm x 2
書法紙本
2021

款文｜東坡詩飲湖上初晴後雨二首之二節句 辛丑五月下澣 黃國書

鈐印｜飛鴻‧草行露宿‧黃國書印‧谷道

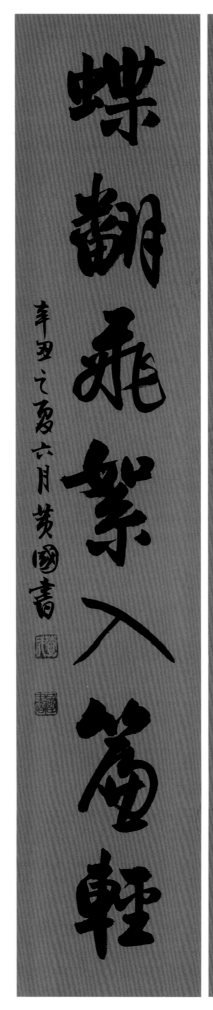

燕落香泥霑紙重

蝶翻飛絮入簾輕

明貢悅約遊山阻雨詩摘句為聯

辛丑之夏六月 黃國書

款文｜明貢悅約遊山阻雨詩摘句為聯
　　　辛丑之夏六月 黃國書

鈐印｜寸光・鴻爪・黃氏・國書

燕落香泥霑紙重
蝶翻飛絮入簾輕
行書對聯
2021
書法紙本
16 x 81 cm x 2

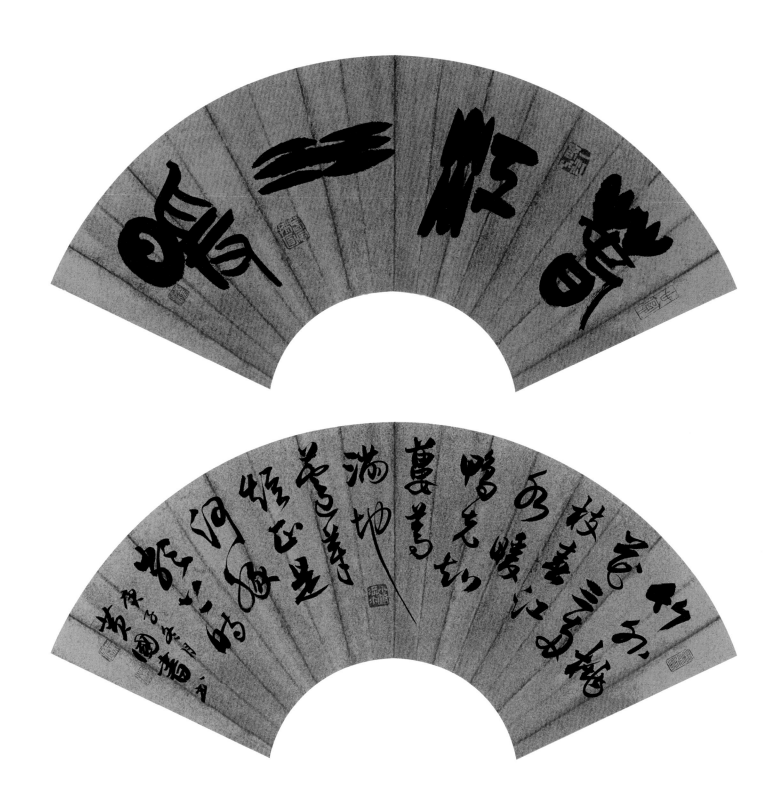

春江水暖　扇面

二件一組

上幅 60×21 cm

下幅 60×21 cm

書法紙本

2020

款文｜竹外桃花三兩枝

春江水暖鴨先知

蔞蒿滿地蘆芽短

正是河豚欲上時

庚子冬月黃國書書

鈐印｜心賞・一江春水・春風拂面

黃國書印・平生心事・小橋流水

黃國書・希閑草堂

桃花欲暖燕子未來笑白雲多事
芳草有情夕陽無語聽黃鸝數聲
草書泥金對聯
2021
書法紙本
16.5 x 136 cm x 2
款文｜歲在辛丑之夏
黃國書書於台中
鈐印｜野竹上青霄・黃

讀書有得須手錄
為善自知若耳鳴

讀書有得須手錄
為善自知若耳鳴
楷書對聯
16.5 x 137 cm x 2
書法紙本
2021

款文｜訪霧峰林獻堂博物館得此聯 頗有所感
辛丑之夏六月下澣 黃國書書於希閑居
鈐印｜平生風義・上善若水・黃・國書

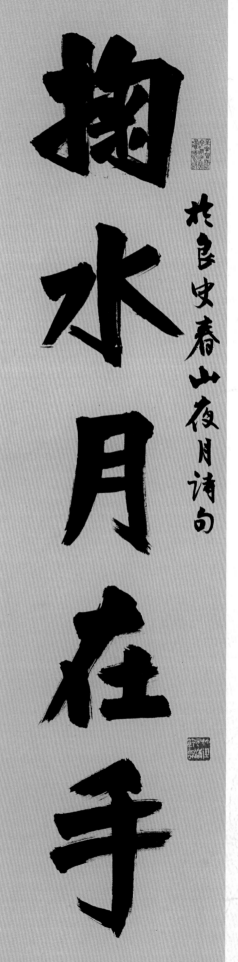

北良史春山夜月诗句

掬水月在手

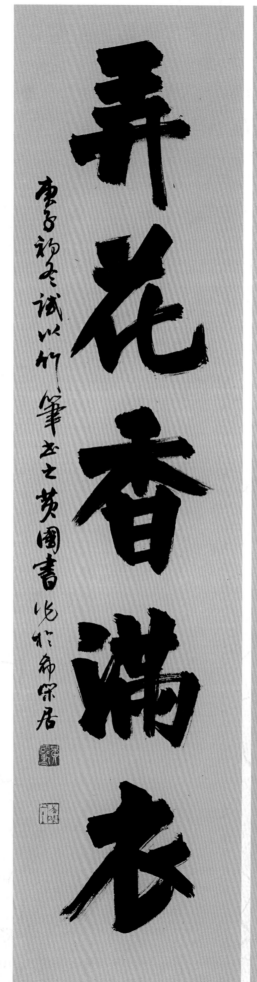

庚子初冬試以竹筆書之黃國書作於希閑居

弄花香滿衣

掬水月在手
弄花香滿衣
碑體對聯
34 x 137 cm x 2
書法紙本
2020

款文｜於良史春山夜月詩句
庚子初冬試以竹筆書之　黃國書作於希閑居

鈐印｜朱華冒綠池潛魚躍清波‧竹徑風清節節昇‧黃國書‧希閑堂

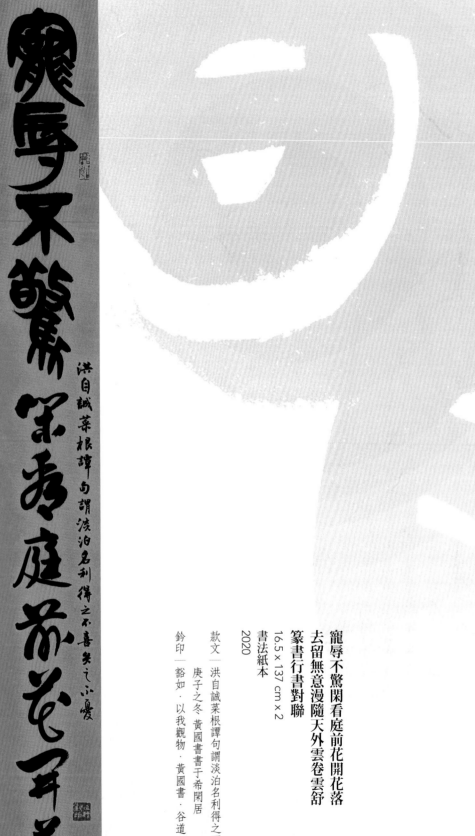

寵辱不驚閒看庭前花開花落
去留無意漫隨天外雲卷雲舒

篆書行書對聯
16.5 x 137 cm x 2
書法紙本
2020

款文―洪自誠菜根譚句謂淡泊名利得之不喜失之不憂
庚子之冬 黃國書書于希閑居

鈐印―豁如・以我觀物・黃國書・谷道

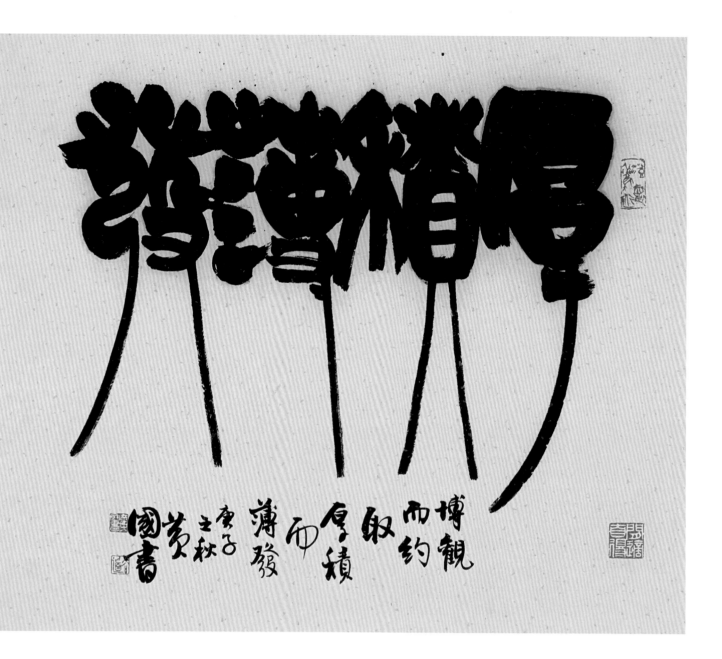

厚積薄發　篆書橫幅

81 × 68 cm

書法紙本

2020

款文｜博觀而約取厚積而薄發

　　　庚子之秋　黃國書

鈐印｜澄懷觀道・閒適自得

　　　黃國書・谷道

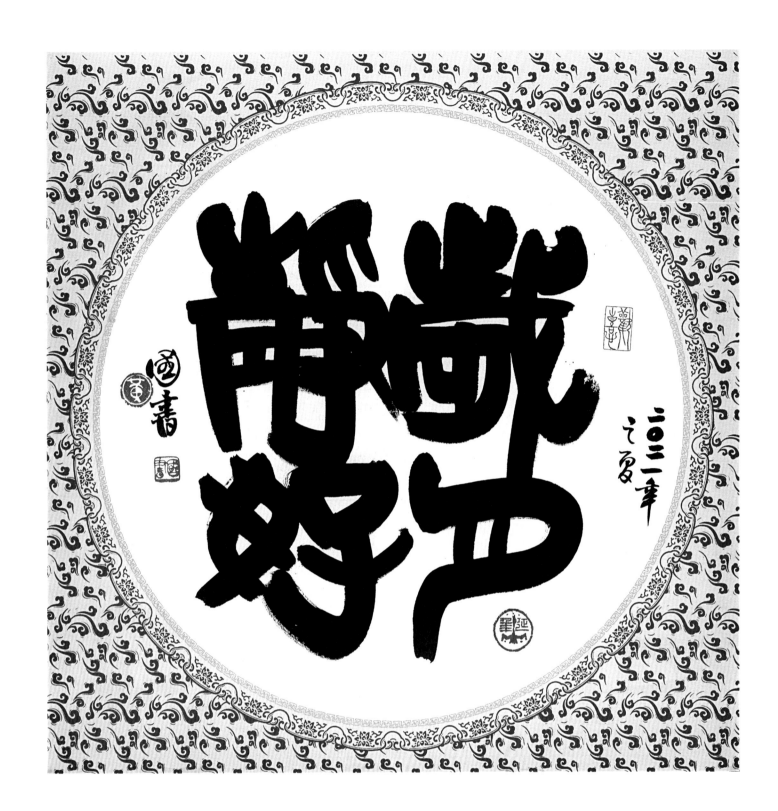

歲月靜好　篆書斗方
50×50 cm
書法紙本
2021

款文｜二〇二一年之夏　國書
鈐印｜歡喜心・延年・黃・國書

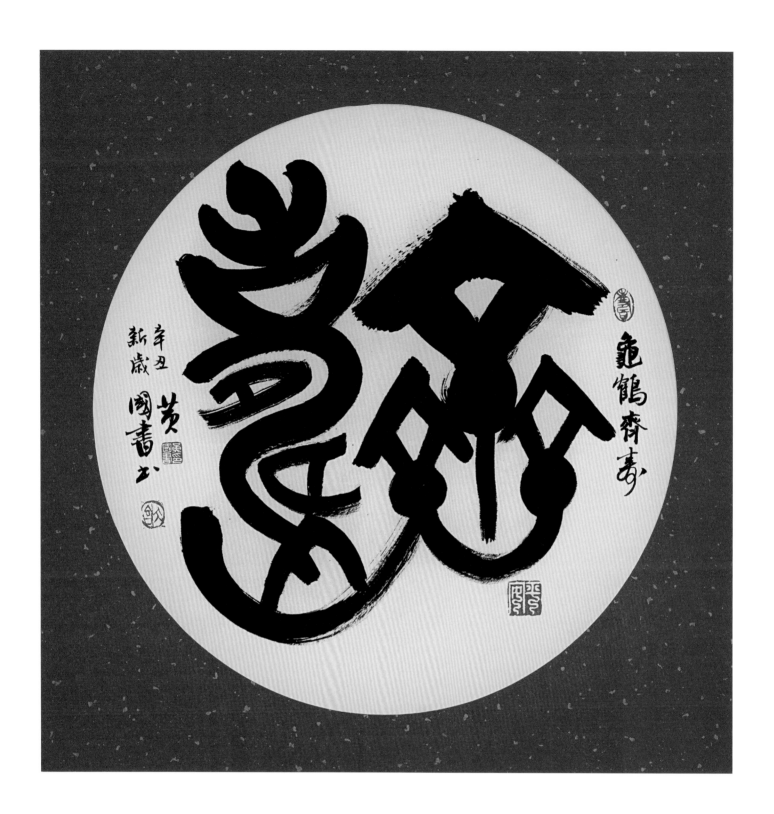

款文—龜鶴齊壽　辛丑新歲　黃國書書
鈐印—壽・平安・黃國書印・大吉

齊壽　篆書斗方
50 × 50 cm
書法紙本
2021

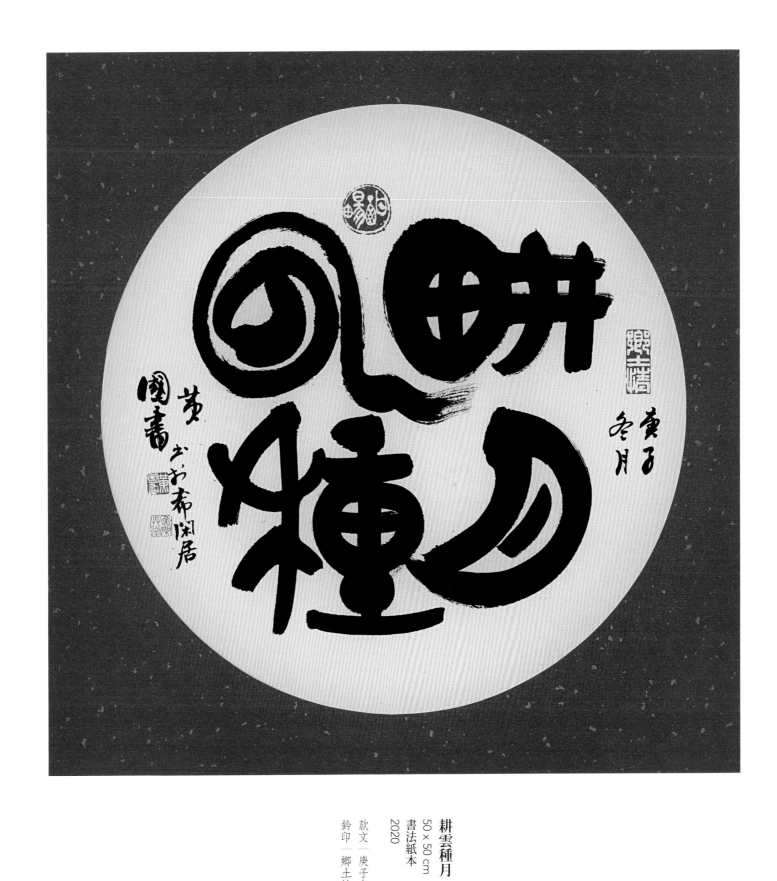

耕雲種月　篆書斗方
50 × 50 cm
書法紙本
2020

款文｜庚子冬月　黃國書書於希閑居
鈐印｜鄉土情・酣暢・黃國書・希閑草堂

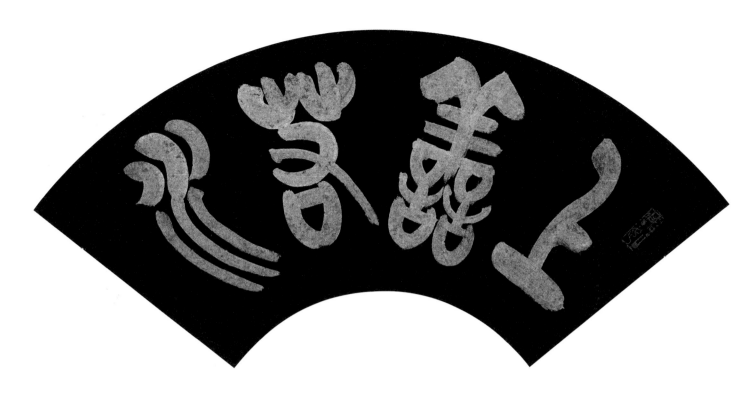

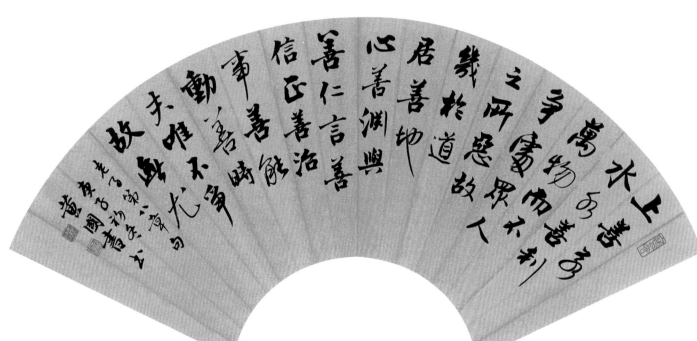

上善若水　篆書行書扇面

二件一組

上幅 33 × 67 cm

下幅 33 × 67 cm

書法紙本

2020

釋文｜上善若水 水善利萬物而不爭 處眾

人之所惡 故幾於道 居善地 心善

淵 與善仁 言善信 政善治 事善能

動善時 夫唯不爭 故無尤

款文｜老子第八章句 庚子初冬 黃國書書

鈐印｜谿如・寫心・黃・國書

盛世受一塵於焉耕鑿

小園開數畝可以敖游

篆書對聯

16.5 × 138 cm × 2

書法紙本

2021

款文｜遊板橋林家園邸觀庭園之勝景欣得此聯

辛丑六月下澣 黃國書書於希閑居

鈐印｜厚德‧年富力強‧黃國書‧希閑草堂

澤如時雨
氣若幽蘭
篆書對聯
34 x 136 cm x 2
書法紙本
2020

款文｜曹植上責躬應詔詩表文選節句 施暢春風
澤如時雨 語出曹植洛神賦 文中之句 含辭
未吐 氣若幽蘭 庚子冬十二月下浣 谷道
黃國書作於希閑居

鈐印｜野竹上青霄・山水有清音・黃國書・谷道

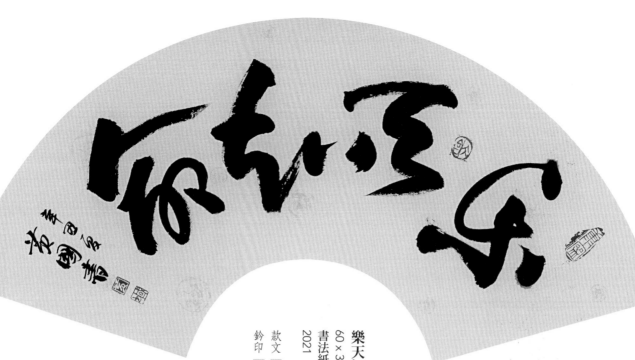

樂天知命　草書扇面
60×30 cm
書法紙本
2021
款文│辛丑夏 黃國書
鈐印│康寧・大吉・黃・國書

澄懷觀道　篆書扇面
60×30 cm
書法紙本
2021
款文│黃國書書 于辛丑夏
鈐印│平生風義・延年・平安
　　　黃氏・國書

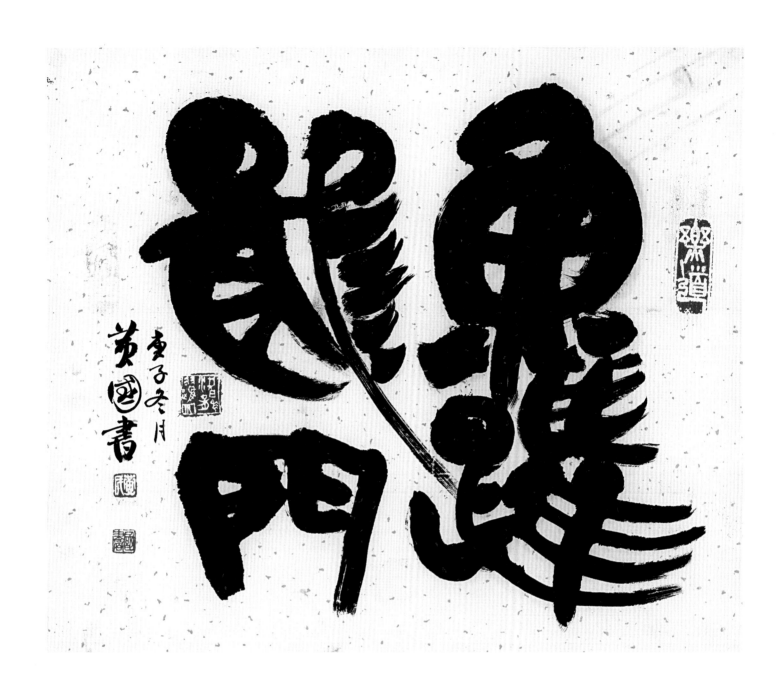

魚躍龍門　隸書斗方

58.5 × 49.5 cm

書法紙本

2020

款文｜庚子冬月 黃國書

鈐印｜樂道・潛龍躍淵・黃氏・國書

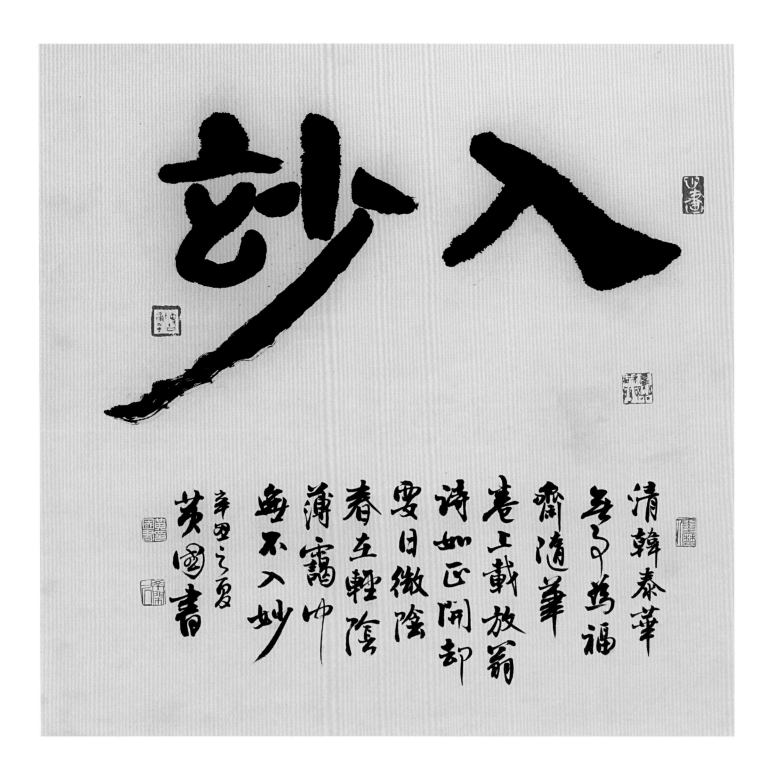

入妙　隸書斗方
65 x 67 cm
書法紙本
2021

款文｜清韓泰華無事為福齋隨筆卷
上戴放翁詩如正　開卻要日
微陰　春在輕陰薄靄中　無不
入妙　辛丑之夏黃國書

鈐印｜心畫·願樂欲聞·博古通今
墨磨人·黃國書印·希閑居

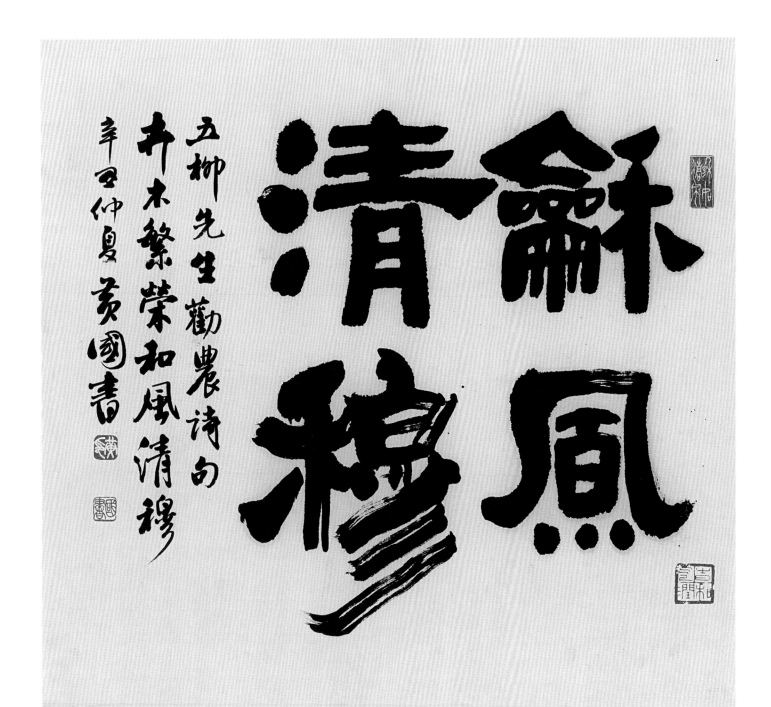

龢風清穆

五柳先生勸農詩句 卉木繁榮和風清穆
辛丑仲夏黃國書

龢風清穆　隸書斗方
69.5 x 64.5 cm
書法紙本
2021

款文｜五柳先生勸農詩句 卉木繁榮
和風清穆 辛丑仲夏黃國書
鈐印｜穆如清風 · 時和氣潤 · 黃印
國書

光風霽月　隸書斗方
四件一組
76 x 76 cm
書法紙本
2021

款文│辛丑之夏　黃國書
鈐印│心畫‧清歡‧耕硯
　　　人間有情‧黃‧國書

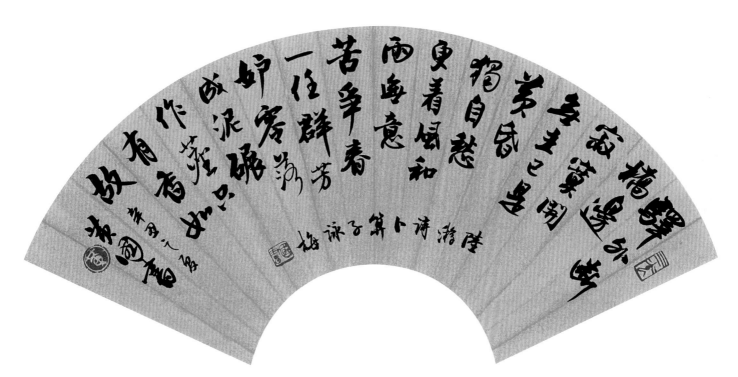

香如故 隸書扇面
二件一組
上幅 60 x 22 cm
下幅 60 x 22 cm
書法紙本
2021

釋文 驛外斷橋邊 寂寞開無主
已是黃昏獨自愁 更著風
和雨 無意苦爭春 一任群
芳妒 零落成泥碾作塵 只
有香如故

款文 陸游詩卜算子詠梅
辛丑之夏黃國書

鈐印 野竹上青霄．酣暢
寸光．黃．國書

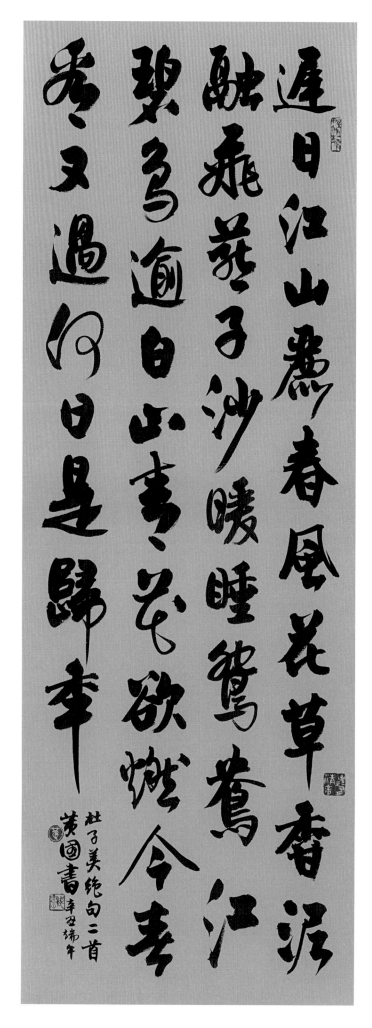

杜子美絕句二首　行書條幅

48 × 138 cm

書法紙本

2021

釋文｜遲日江山麗　春風花草香

泥融飛燕子　沙暖睡鴛鴦

江碧鳥逾白　山青花欲燃

今春看又過　何日是歸年

款文｜杜子美絕句二首

黃國書辛丑端午

鈐印｜野竹上青霄‧山水有清音

黃‧國書

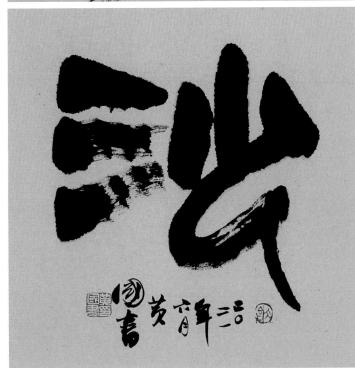

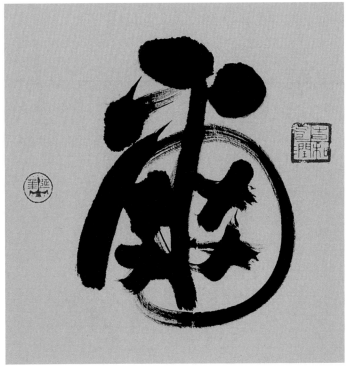

福爾摩沙　行書斗方
34 x 35 cm x 4
書法紙本
2021

款文│二〇二一年六月　黃國書
鈐印│金石永壽・時和氣潤・延年
永受嘉福・大吉・黃國書印

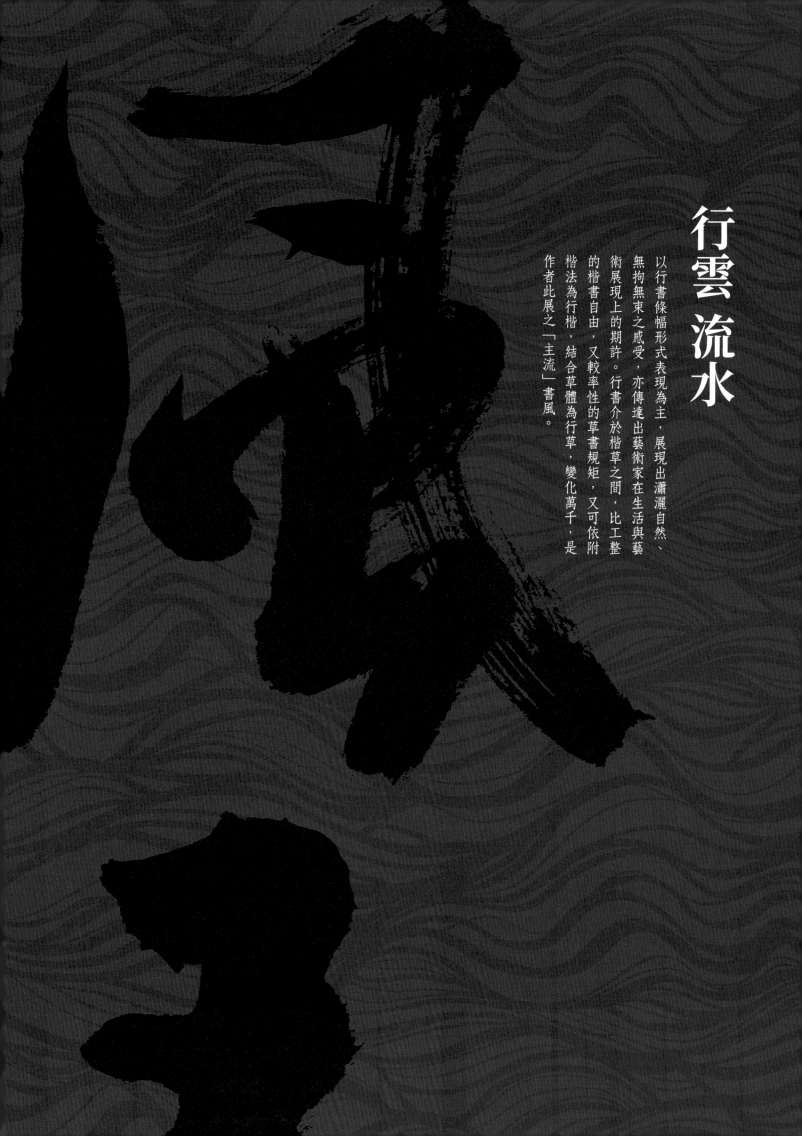

行雲 流水

以行書條幅形式表現為主，展現出瀟灑自然、無拘無束之感受，亦傳達出藝術家在生活與藝術展現上的期許。行書介於楷草之間，比工整的楷書自由，又較率性的草書規矩，又可依附楷法為行楷，結合草體為行草，變化萬千，是作者此展之「主流」書風。

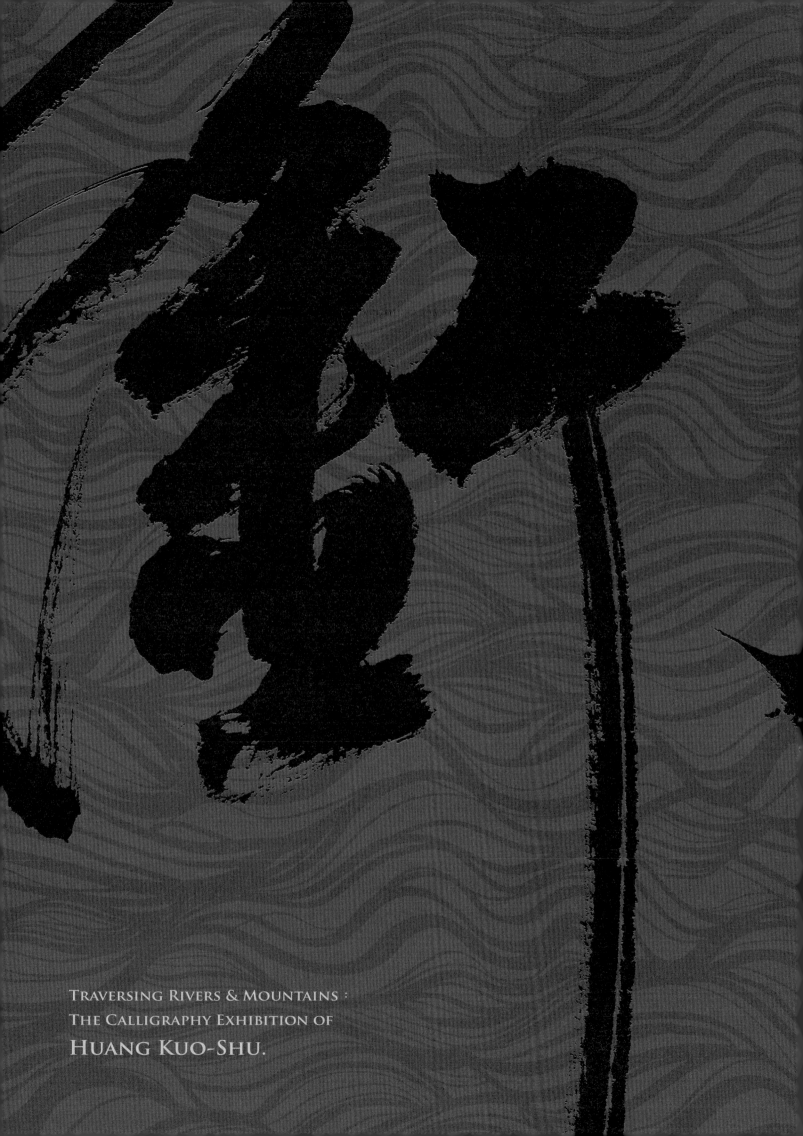

TRAVERSING RIVERS & MOUNTAINS :
THE CALLIGRAPHY EXHIBITION OF
HUANG KUO-SHU.

君不見黃河之水天上來　奔流到海不復回
君不見高堂明鏡悲白髮　朝如青絲暮成雪
人生得意須盡歡　莫使金樽空對月
天生我材必有用　千金散盡還復來
烹羊宰牛且為樂　會須一飲三百杯
岑夫子　丹丘生　將進酒　杯莫停
與君歌一曲　請君為我傾耳聽
鐘鼓饌玉不足貴　但願長醉不願醒
古來聖賢皆寂寞　惟有飲者留其名
陳王昔時宴平樂　斗酒十千恣讙謔
主人何為言少錢　徑須沽取對君酌
五花馬　千金裘
呼兒將出換美酒　與爾同銷萬古愁

釋文｜君不見黃河之水天上來　奔流到海不復回

將進酒　行書條幅六屏
34 x 206 cm x 6
書法紙本
2021

款文｜李白將進酒 辛丑仲夏 黃國書書於希閑居
鈐印｜清歡・博古通今・時雍道泰・黃國書書・谷道

為樂會須一飲三百杯 岑夫子丹丘生將進
酒杯莫停與君歌一曲請君為我傾耳聽
鐘鼓饌玉不足貴但願長醉不復醒古來
聖賢皆寂寞惟有飲者留其名陳王
昔時宴平樂斗酒十千恣歡謔主人
何為言少錢徑須沽取對君酌五花
馬千金裘呼兒將出換美酒與爾同
銷萬古愁

李白將進酒 辛丑仲夏黃國書於希閔居

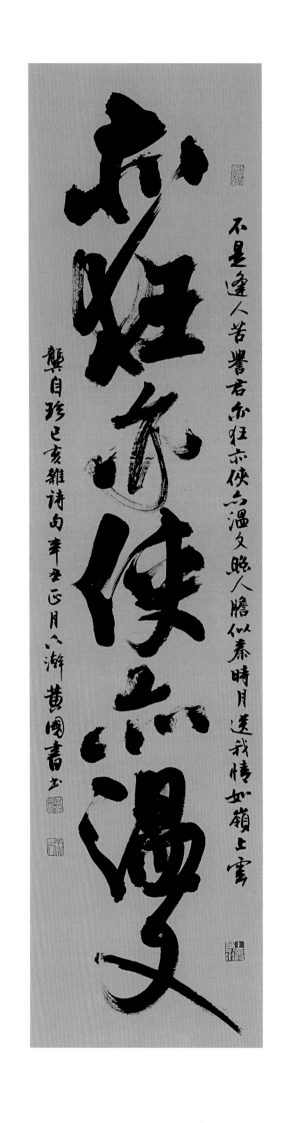

亦狂亦俠亦溫文　行書條幅
35 × 138 cm
書法紙本
2021

款文｜不是逢人苦譽君 亦狂亦俠亦溫文
照人膽似秦時月 送我情如嶺上雲
龔自珍己亥雜詩句 辛丑正月下澣 黃國書書

鈐印｜平生風義・上善若水・黃國書・希閑居

一簑煙雨任平生　行書條幅
34 x 138 cm
書法紙本
2021

款文｜回首向來蕭瑟處歸去也無風雨也無晴
　　　黃國書書於辛丑清明
鈐印｜竹影清風・竹徑風清節節昇
　　　五湖名山入吾齋壁・黃國書・谷道

回首向來蕭瑟處歸去也無風雨也無晴　黃國書書於辛丑清明

揮毫落紙如雲煙

杜甫飲中八仙歌句 辛丑之春 黃國書書

揮毫落紙如雲煙　行書條幅
21 × 137 cm
書法紙本
2021

款文｜杜甫飲中八仙歌句
　　　辛丑之春 黃國書書
鈐印｜以怡余情・時雍道泰
　　　黃國書・谷道

清風弄水月銜山　行書條幅
35 × 68 cm
書法紙本
2021

款文｜辛丑初春 黃國書書
鈐印｜墨妙・黃・國書

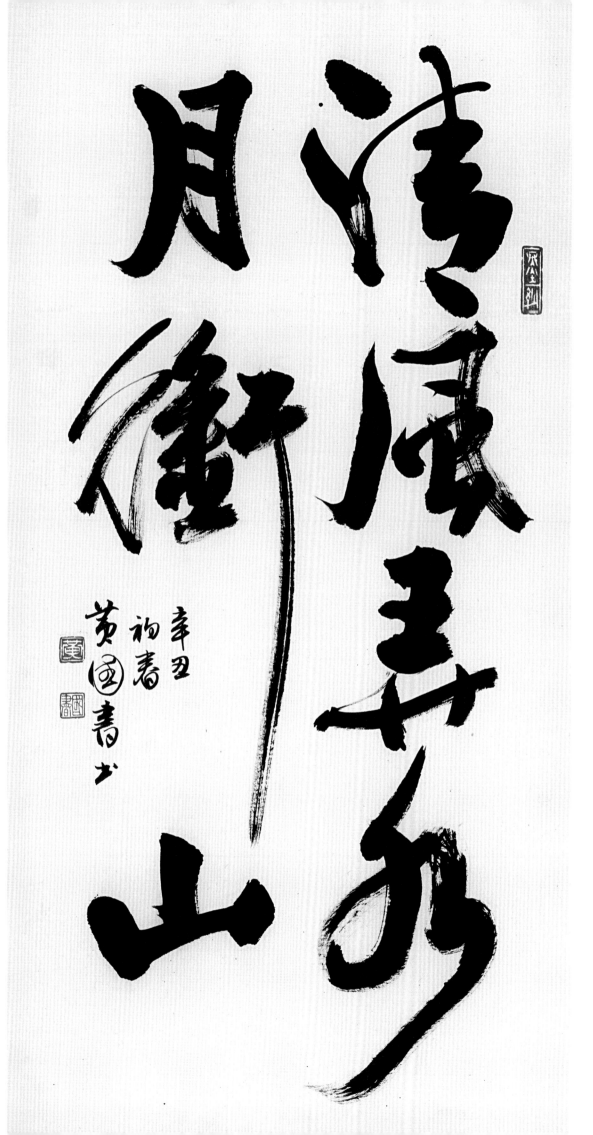

清風眀月

衡斷舞殘山

辛丑
初書
黃國書

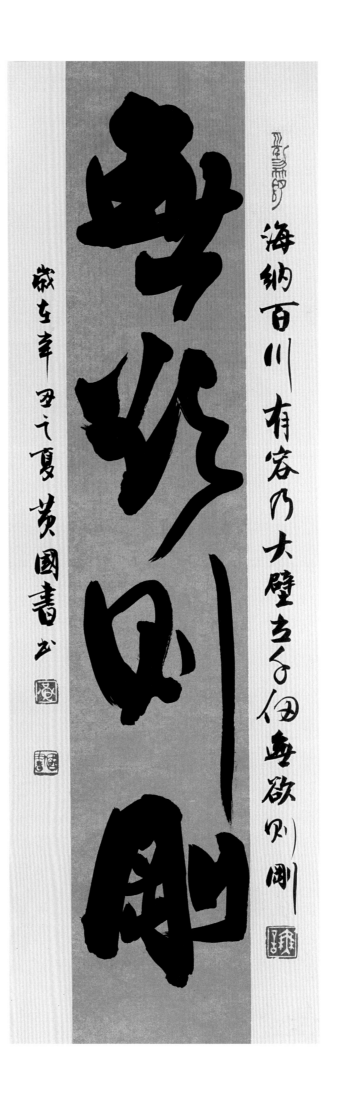

海納百川 有容乃大 壁立千仞 無欲則剛
歲在辛丑之夏 黃國書
歲在辛丑之夏 黃國書書

無欲則剛　行書條幅
23 x 70 cm
書法紙本
2021

款文｜海納百川　有容乃大
壁立千仞　無欲則剛
歲在辛丑之夏　黃國書書

鈐印｜勁節・無言・黃・國書



我打江南走過那等在季節裡的容顏如蓮花的
開落東風不來三月的柳絮不飛你底心如小小的
的寂寞的城恰若青石的街道向晚跫音不響三
月的春帷不揭你底心是小小的窗扉緊掩我達
達的馬蹄是美麗的錯誤我不是歸人是個過客

台灣現代詩人鄭愁予之作 二〇二一年六月六瀞 黃國書



鄭愁予《錯誤》



釋文｜我打江南走過那等在季節裡的容顏如
蓮花的開落東風不來 三月的柳絮不飛
你底心如小小的寂寞的城恰若青石的
街道向晚跫音不響 三月的春帷不揭你
底心是小小的窗扉緊掩我達達的馬蹄
是美麗的錯誤我不是歸人 是個過客

款文｜台灣現代詩人鄭愁予之作 錯誤
二〇二一年六月下澣 黃國書

鈐印｜意自閑・寫心・會心・常作閑人
有餘・黃氏・國書

鄭愁予錯誤 行楷條幅
30 × 137 cm
書法紙本
2021

台灣現代詩人
鄭愁予之作

二〇二一年六月六瀞
黃國書

達的馬蹄是美麗的錯誤我不是歸人是個過客
月的春帷不揭你底心是小小的窗扉緊掩我達
的寂寞的城恰若青石的街道向晚跫音不響三
開落東風不來三月的柳絮不飛你底心如小小
我打江南走過那等在季節裡的容顏如蓮花的

鄭愁予錯誤 行楷條幅
30 × 137 cm
書法紙本
2021

釋文｜我打江南走過那等在季節裡的容顏如
蓮花的開落東風不來 三月的柳絮不飛
你底心如小小的寂寞的城恰若青石的
街道向晚跫音不響 三月的春帷不揭你
底心是小小的窗扉緊掩我達達的馬蹄
是美麗的錯誤我不是歸人 是個過客

款文｜台灣現代詩人鄭愁予之作 錯誤
二〇二一年六月下澣 黃國書

鈐印｜意自閑・寫心・會心・常作閑人
有餘・黃氏・國書

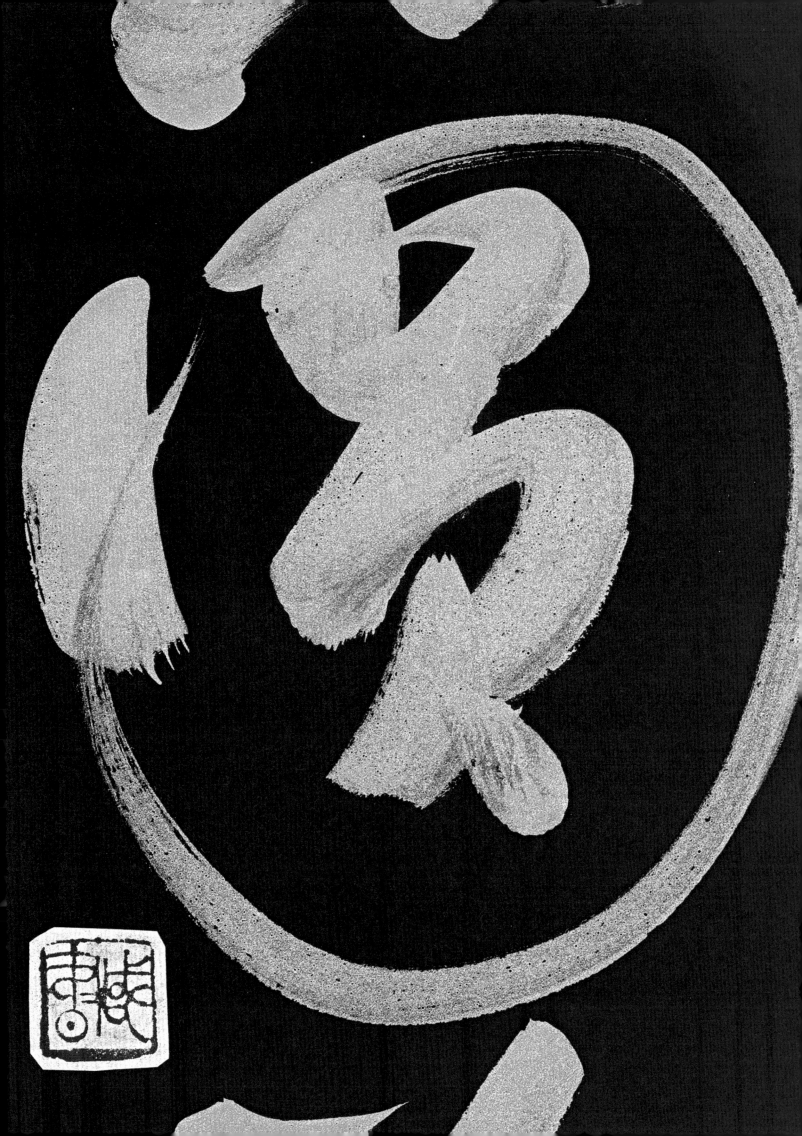

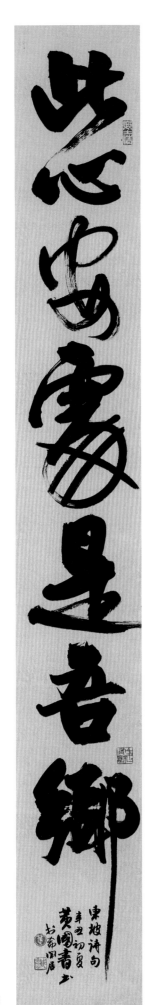

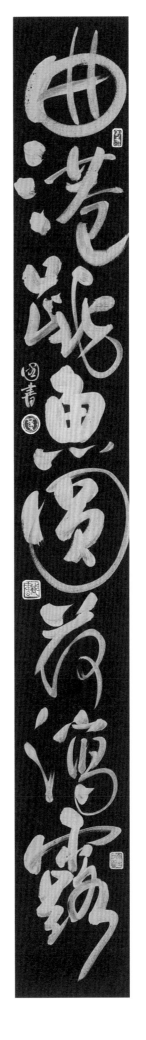

曲港跳魚圓荷瀉露　行書泥金條幅

17 x 136 cm

書法紙本

2021

款文｜國書

鈐印｜寄意・天心月圓・黃・國書

此心安處是吾鄉　行書條幅

24 x 179 cm

書法紙本

2021

款文｜東坡詩句辛丑初夏
　　　黃國書書於希閑居

鈐印｜鄉土情・年年有餘・黃・國書

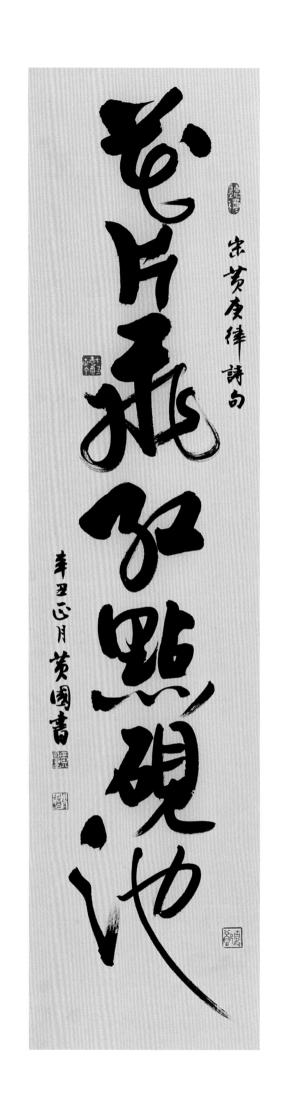

花片飛紅點硯池　行書條幅

34 x 138 cm

書法紙本

2021

款文｜宋黃庚律詩句　辛丑正月　黃國書

鈐印｜聽秋‧清歡‧裁酌古今‧黃國書‧谷道

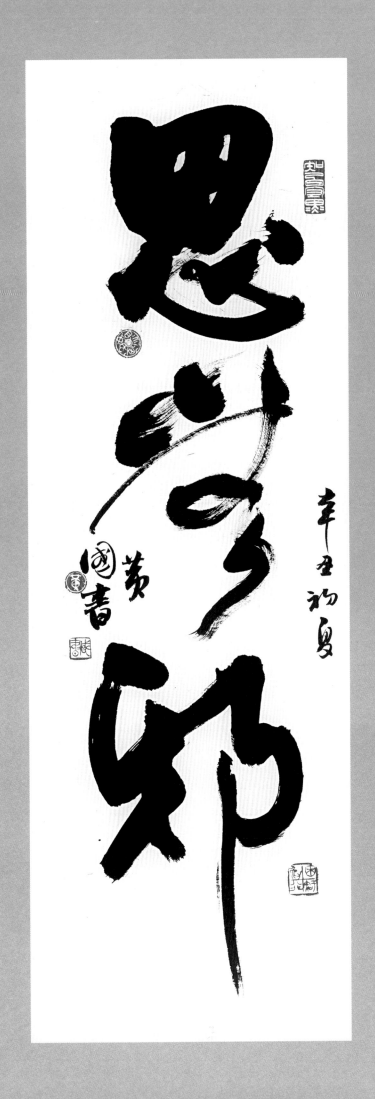

思無邪　行書條幅
35 x 103 cm
書法紙本
2021

款文｜辛丑初夏　黃國書
鈐印｜知白守黑・困知勉行・得其環中・黃・國書

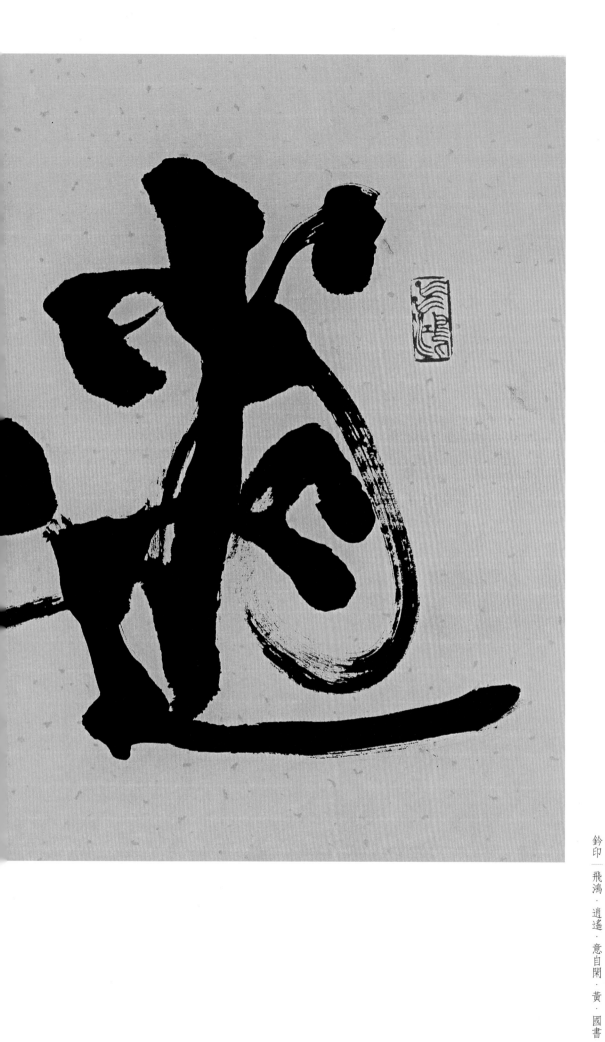

逍遙 行書橫幅
68 × 39 cm
書法紙本
2021

款文｜莊子哲語無所待而游無窮
　　　人生悠然自得也
　　　辛丑之夏 黃國書書

鈐印｜飛鴻・逍遙・意自閑・黃・國書

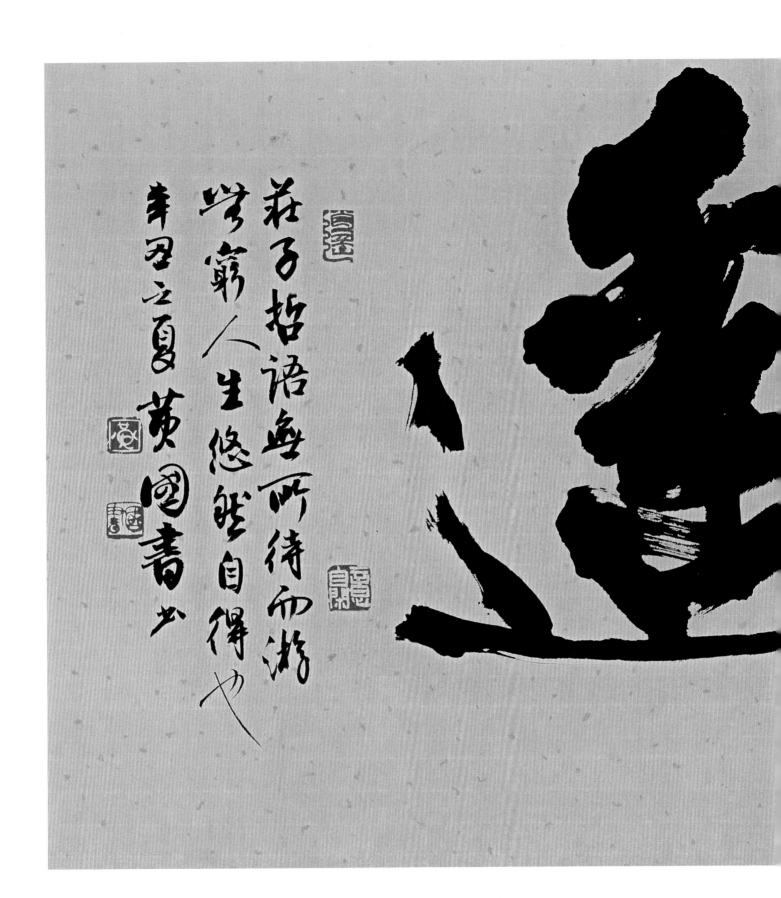

莊子哲語每所待而游

以窮人生悠然自得也

辛丑之夏黄國書之

天欲雪雲滿湖 樓臺明滅山有無 水清出石魚可數 林深無人鳥相呼 臘日不歸對妻孥 名尋道人實自娛 道人之居在何許 寶雲山前路盤紆 孤山孤絕誰肯廬 道人有道山不孤 紙窗竹屋深自暖 擁褐坐睡依團蒲 天寒路遠愁僕伕 整駕催歸及未晡 出山回望雲木合 但見野鶻盤浮圖 茲遊淡薄歡有餘 到家恍如夢蓬蓬 作詩火急追亡逋 清景一失後難摹

熙寧四年蘇軾出京住杭州通判臘日遊孤山訪惠勤惠思二僧 天將降雪湖雲密佈樓台重山見於寒煙中 僧人山廬幽深和暖返回依然清景在目而作此詩為記 辛丑初夏 黃國書

東坡詩　行書條幅

45 × 182 cm

書法紙本

2021

釋文｜天欲雪 雲滿湖 樓臺明滅山有無 水清出石魚可數 林深無人鳥相呼
臘日不歸對妻孥 名尋道人實自娛 道人之居在何許 寶雲山前路盤紆
紆孤山孤絕誰肯廬 道人有道山不孤 紙窗竹屋深自暖 擁褐坐睡依
團蒲 天寒路遠愁僕伕 整駕催歸及未晡 出山回望雲木合 但見野鶻
盤浮圖 茲遊淡薄歡有餘 到家恍如夢蓬蓬 作詩火急追亡逋 清景一
失後難摹

款文｜熙寧四年蘇軾出京任杭州通判臘日遊孤山訪惠勤惠思二僧 天將降
雪湖雲密佈樓台重山見於寒煙中 僧人山廬幽深和暖返回依然清景
在目 而作此詩為記 辛丑初夏 黃國書

鈐印｜心賞·會心·閉戶即是深山·黃國書·谷道

對酒當歌人生幾何譬如朝露去日苦多慨當以慷憂思難忘何以解憂唯有杜康青青子衿悠悠我心但為君故沈吟至今呦呦鹿鳴食野之苹我有嘉賓鼓瑟吹笙明明如月何時可掇憂從中來不可斷絕越陌度阡枉用相存契闊談宴心念舊恩月明星稀烏鵲南飛繞樹三匝何枝可依山不厭高海不厭深周公吐哺天下歸心

曹孟德短歌行今作慷慨言志氣韻沈雄實乃傳子名篇 辛丑夏黃國書

短歌行 行書條幅

37 x 182 cm

書法紙本

2021

釋文｜對酒當歌 人生幾何 譬如朝露 去日苦多

慨當以慷 憂思難忘 何以解憂 唯有杜康

青青子衿 悠悠我心 但為君故 沈吟至今

呦呦鹿鳴 食野之苹 我有嘉賓 鼓瑟吹笙

明明如月 何時可掇 憂從中來 不可斷絕

越陌度阡 枉用相存 契闊談宴 心念舊恩

月明星稀 烏鵲南飛 繞樹三匝 何枝可依

山不厭高 海不厭深 周公吐哺 天下歸心

款文｜曹孟德短歌行其作 慷慨言志氣韻沉雄實乃傳

世名篇 辛丑夏黃國書

鈐印｜墨磨人‧大有為‧廣造眾善 黃氏‧國書

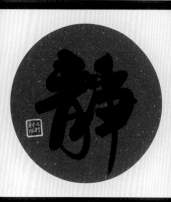

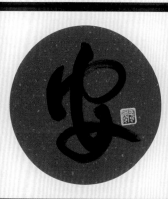

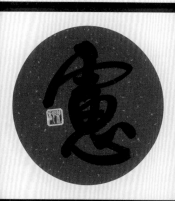

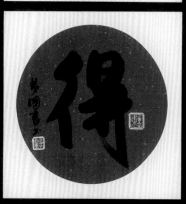

定靜安慮得　行書條幅

五件一組

33 × 165 cm

書法紙本

2020

款文｜庚子之冬　黃國書書

鈐印｜歡喜心．以我觀物．平安

樂觀．喜樂．黃國書

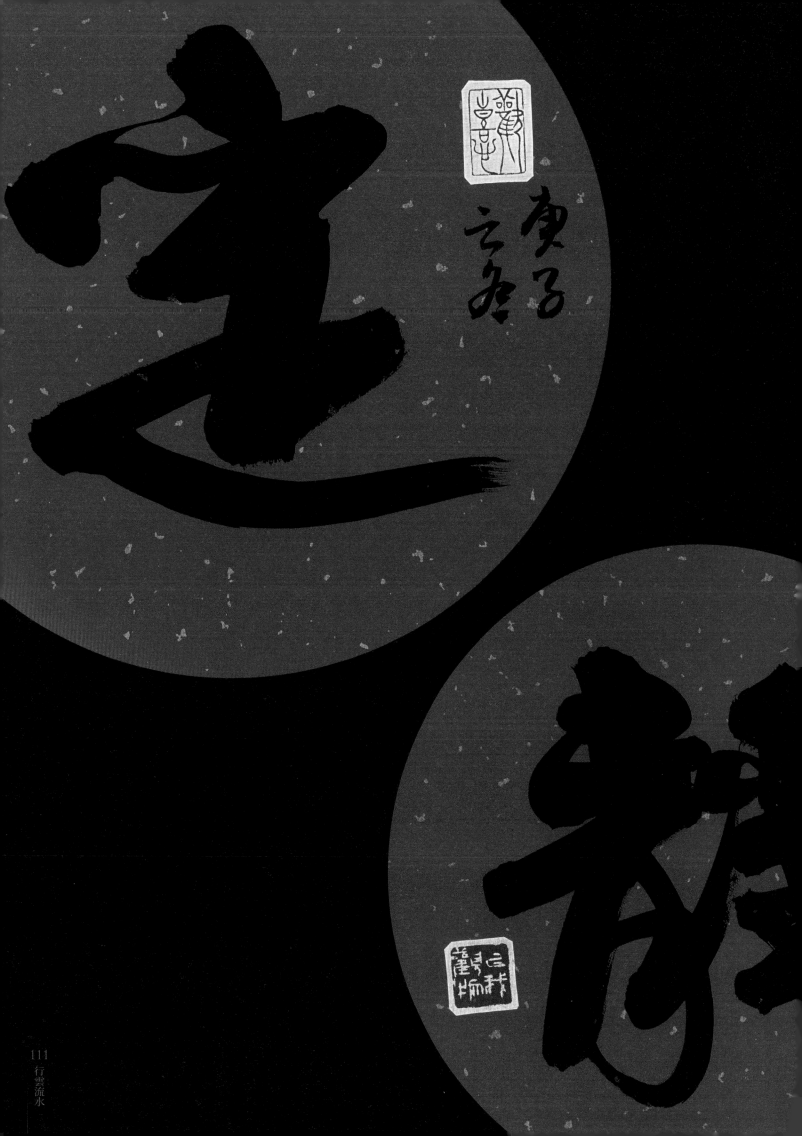

水如碧玉山如黛詩滿紅箋月滿
橫橋花外竹風香醉客寒月中人 黃琳七言詩
辛丑夏 黃國書

黃琳七言詩　行書條幅
22.5 x 111 cm
書法紙本
2021

釋文｜水如碧玉山如黛 詩滿紅箋月滿庭
　　　水浦橫橋花外竹 風香醉客月中人
款文｜黃琳七言詩 辛丑夏 黃國書
鈐印｜寸光・人間有情・黃・國書

夕陽無限古原明　絕頂豪吟感物更
十里風煙空障眼　武陵花草自關情
迷離山色春猶淺　浩蕩溪流濁未清
南北即今悲久旱　苦無霖雨澤蒼生

臺灣漢學詩人張達修詩北黃國書

張達修七言律詩　行書條幅

25 x 138 cm

書法紙本

2021

釋文｜夕陽無限古原明　絕頂豪吟感物更
　　　十里風煙空障眼　武陵花草自關情
　　　迷離山色春猶淺　浩蕩溪流濁未清
　　　南北即今悲久旱　苦無霖雨澤蒼生

款文｜臺灣漢學詩人張達修詩作
　　　黃國書　辛丑久旱

鈐印｜神遊・半稱心・黃氏・國書

落日松風起　還家草露晞
雲光侵履跡　山翠拂人衣

裴迪華子岡詩　辛丑夏　黃國書書

裴迪五言詩　行書條幅
30 × 137 cm
書法紙本
2021

釋文　落日松風起　還家草露晞
　　　雲光侵履跡　山翠拂人衣
款文　裴迪華子岡詩　辛丑夏　黃國書書
鈐印　野竹上青霄・耕硯・黃・國書

曾鞏詠柳詩　行書條幅
13 x 86 cm
書法紙本
2021
釋文　亂條猶未變初黃　倚得東風勢更狂
　　　解把飛花蒙日月　不知天地有清霜
款文　曾鞏詠柳詩　黃國書書
鈐印　聊以自娛．樂無事．黃國書印

盧梅坡雪梅詩　行書條幅
19 x 118 cm
書法紙本
2021
釋文　梅雪爭春未肯降騷人擱筆費評章
　　　梅須遜雪三分白雪卻輸梅一段香
款文　宋盧梅坡詩梅雪相爭各為所長詠物寄意饒富理趣
　　　辛丑年六月下澣黃國書書於希閑居
鈐印　墨妙．樂琴書以消憂．黃國書．希閑草堂

綺麗晴天聽樹上流鶯 奏曲鳴絃 雙聲
婉轉 泥語纏綿 滿庭春事芳妍 更依依
楊柳 東風裡飛舞蹁躚 羨幽會及時行
樂處 快活天然 何必先明富貴 得自由
身世 即是神仙 自古王侯 如今將相
寧非轉眼雲煙 想浮生若夢 怎能堪歲
月空遠 入天台 飯胡麻幾日 得穀延年

台灣先賢蔡惠如詞闋春從天上來聞鶯
辛丑仲夏 黃國書書於希閑居

蔡惠如詞闋　行書條幅
35 × 137 cm
書法紙本
2021

釋文　綺麗晴天聽樹上流鶯 奏曲鳴絃 雙聲
　　　婉轉 泥語纏綿 滿庭春事芳妍 更依依
　　　楊柳 東風裡飛舞蹁躚 羨幽會及時行
　　　樂處 快活天然 何必先明富貴 得自由
　　　身世 即是神仙 自古王侯 如今將相
　　　寧非轉眼雲煙 想浮生若夢 怎能堪歲
　　　月空遠 入天台 飯胡麻幾日 得穀延年

款文　台灣先賢蔡惠如詞闋春從天上來聞鶯
　　　辛丑仲夏 黃國書書於希閑居

鈐印　寸光‧喜樂‧黃氏‧國書

范仲淹岳陽樓記 行書條幅
47 x 177 cm
書法紙本
2021

釋文｜至若春和景明 波瀾不驚 上下天光 一
碧萬頃 沙鷗翔集 錦鱗游泳 岸芷汀蘭
郁郁青青 而或長煙一空 皓月千里 浮
光躍金 靜影沉璧 漁歌互答 此樂何極
登斯樓也 則有心曠神怡 寵辱皆忘 把
酒臨風 其喜洋洋者矣 嗟夫 予嘗求古
仁人之心 異二者之為何哉 不以物喜
不以己悲 居廟堂之高 則憂其民 處江
湖之遠 則憂其君 是進亦憂 退亦憂
然則何時而樂耶 其必曰 先天下之憂
而憂 後天下之樂而樂乎

款｜節范仲淹岳陽樓記 辛丑暑月 黃國書

鈐印｜
志氣和平・簾捲西風・黃國書・谷道

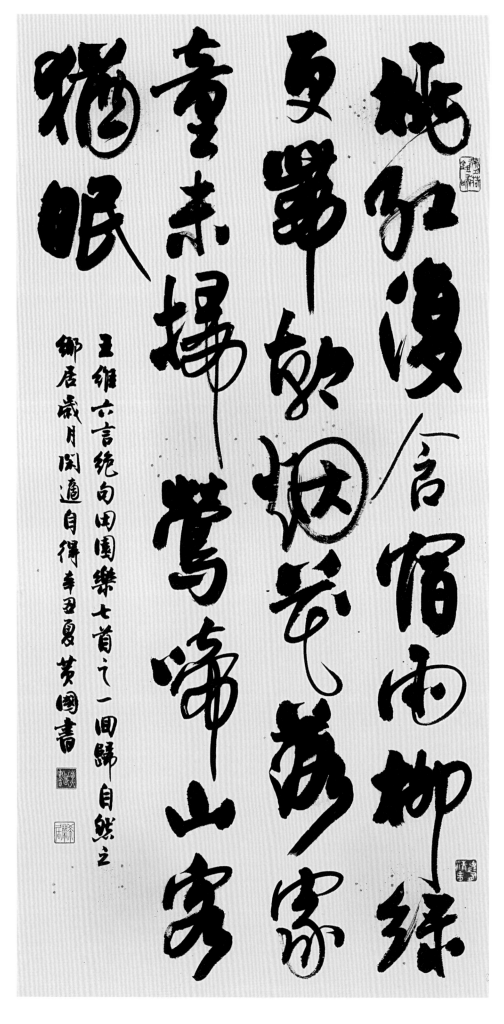

王維田園樂　行書條幅
70 x 138 cm
書法紙本
2021

釋文｜桃紅復含宿雨　柳綠更帶朝煙
　　　花落家童未掃　鶯啼山客猶眠
款文｜王維六言絕句田園樂七首之一回歸自然之鄉
　　　居歲月閑適自得　辛丑夏　黃國書
鈐印｜戴月荷鋤歸・山水有清音・黃國書・希閑居

古人學問無遺力 少壯功夫老始成
紙上得來終覺淺 絕知此事要躬行

陸游詩冬夜讀書示子聿

辛丑之夏希閑人 黃國書

陸游冬夜讀書示子聿 行書條幅

70 x 138 cm

書法紙本

2021

釋文｜古人學問無遺力 少壯功夫老始成
紙上得來終覺淺 絕知此事要躬行

款文｜陸游詩冬夜讀書示子聿
辛丑之夏希閑人 黃國書

鈐印｜知白守黑・得其環中・黃國書印・希閑居

雲無心以出岫鳥倦飛而知還 草書條幅

23 × 138 cm

書法紙本

2021

款文｜引壺觴以自酌 眄庭柯以怡顏 倚南窗以寄傲 審容膝之易安

園日涉以成趣 門雖設而常關 策扶老以流憩 時矯首而遐觀

雲無心以出岫 鳥倦飛而知還 景翳翳以將入 撫孤鬆而盤桓

辛丑夏 黃國書書

鈐印｜逍遙・鴻爪・黃・國書

鄭板橋竹石詩 行草條幅

45 × 68 cm

書法紙本

2021

釋文｜咬定青山不放鬆 立根原在破岩中

千磨萬擊還堅勁 任爾東西南北風

款文｜鄭板橋詩竹石 辛丑吉旦 黃國書

鈐印｜志氣龢平・喜樂・延年・黃氏・國書

咬定青山不放鬆立
根原在破岩中
千磨萬擊還堅勁
任爾東西南北風

鄭板橋詩竹石辛丑吉旦黃國書

破土凌雲節節高寒驅三九領風騷
領風騷不流斑竹多情淚甘為
春山化雪濤

傅龐如詩詠竹辛丑夏黃國書

傅龐如詠竹詩 行書條幅
34 x 138 cm
書法紙本
2021

釋文｜破土凌雲節節高 寒驅三九領風騷
　　　不流斑竹多情淚 甘為春山化雪濤
款文｜傅龐如詩詠竹 辛丑夏 黃國書
鈐印｜不可居無竹・博古通今・黃國書印・谷道

禪詩五韻　草書條幅
46 x 190 cm
書法紙本
2021

釋文｜橫看成嶺側成峰　遠近高低各不同
不識廬山真面目　只緣身在此山中
春日才看楊柳綠　秋風又見菊花黃
榮華總是三更夢　富貴還同九月霜
問余何意棲碧山　笑而不答心自閒
桃花流水杳然去　別有天地非人間
終日尋春不見春　芒鞋踏破嶺頭雲
歸來偶把梅花嗅　春在枝頭已十分
春有百花秋有月　夏有涼風冬有雪
若無閒事掛心頭　便是人間好時節

鈐印｜逍遙・得其環中・黃・國書・寫心
小自在・好運連年・載福・戲墨
春風拂面・忘機・大吉

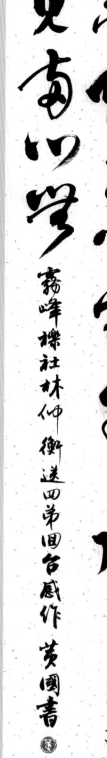

霧峰櫟社林仲衡送四弟回台感作 黃國書

林仲衡詩 草書條幅
34 x 139 cm
書法紙本
2021

釋文｜定之別後怕聞鳥 出草池塘客夢孤
為問霧峰峯頂月 多情照見兩心無

款文｜霧峰櫟社林仲衡送 四弟回台感作 黃國書

鈐印｜墨磨人・鴻爪・黃・國書

夢花

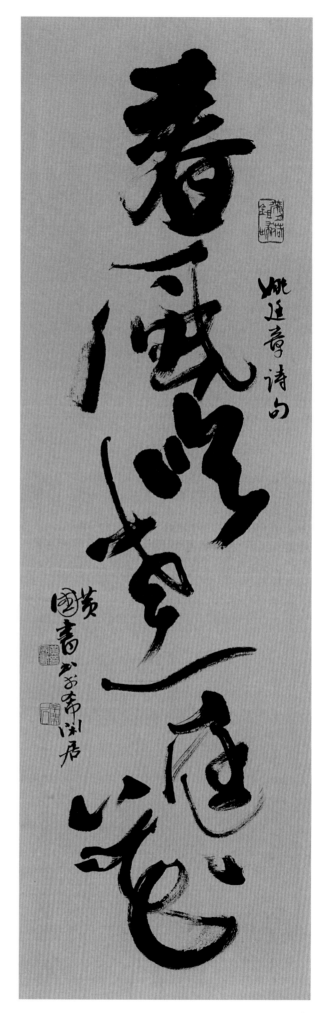

春風吹老一庭花　草書條幅

35 x 112 cm

書法紙本

2021

款文｜姚廷章詩句 黃國書書於希閑居

鈐印｜帶月荷鋤歸‧黃國書印‧希閑居

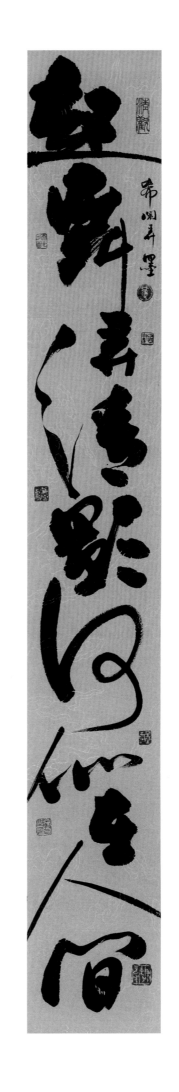

起舞弄清影何似在人間　草書條幅
19 x 135 cm
書法紙本
2021

款文｜希閑弄墨
鈐印｜清歡・墨雨・多少秋月春花
　　　天心月圓・簾捲西風・
不教一日閑過・黃・國書

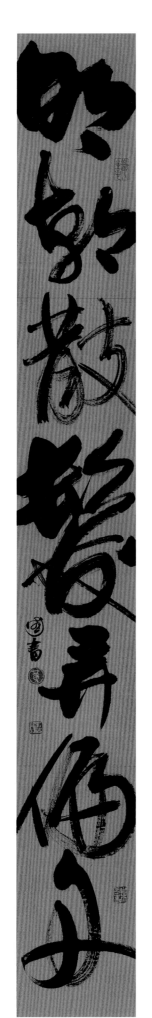

明朝散髮弄扁舟　草書條幅
17.3 x 137 cm
書法紙本
2021

款文｜國書
鈐印｜歡喜心・樂無事・黃・國書

咫尺 千里

書畫藝術的最高境界莫過於使視覺畫面有無限
延伸之感受，以及筆墨、氣韻、行氣、布白等
各方面的完美搭配，傳達給觀賞者豐富之情
感、意境與內涵之感受。

TRAVERSING RIVERS & MOUNTAINS :
THE CALLIGRAPHY EXHIBITION OF
HUANG KUO-SHU.

蹽溪過嶺　碑體條幅
54 x 136 cm
書法紙本
2021

款文　有路咱沿路唱歌　無路咱蹽溪過嶺
　　　節錄謝銘祐創作路歌詞
　　　二○二一年五月黃國書竹筆書之

鈐印　樂道・天道酬勤・蹽溪過嶺
　　　印外獨行・黃國書・谷道

有路咱沿路唱歌　無路咱蹽溪過嶺
節錄謝銘祐創作路歌詞　二○二一年五月黃國書
竹筆書之

踏過須溪

書似青山常亂疊 鎧如紅豆最相思

篆書行書條幅

69 × 138 cm

書法紙本

2020

款文　庚子冬月 黃國書書

鈐印　墨研清露月琴響碧天秋．時雍道泰．清歡

裁酌古今．以我觀物．黃國書．谷道

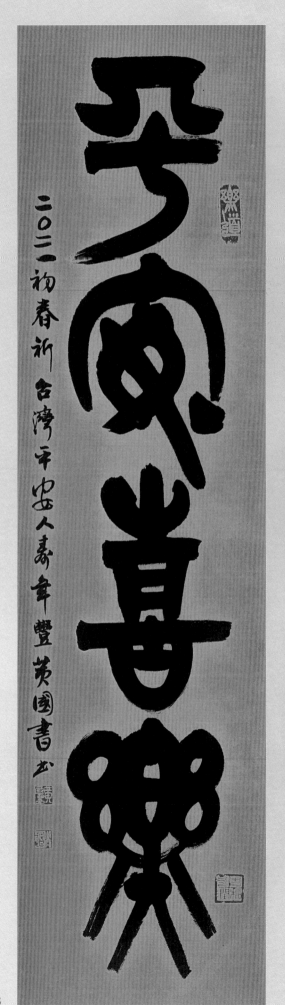

平安喜樂　篆書條幅
34 x 132 cm
書法紙本
2021

款文｜二〇二一初春 祈台灣平安人壽年豐
　　　黃國書書
鈐印｜樂道・時和氣潤・黃國書・谷道

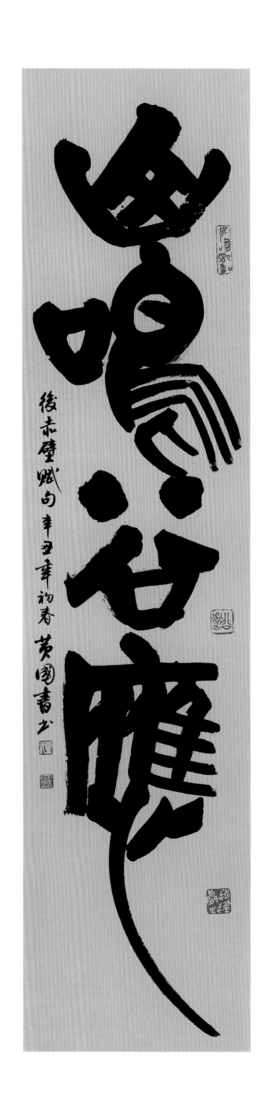

山鳴谷應　篆書條幅

34 × 139 cm

書法紙本

2021

款文｜後赤壁賦句

　　　辛丑年初春 黃國書

鈐印｜虎嘯龍吟・谷道・逍遙閒止・黃氏・國書

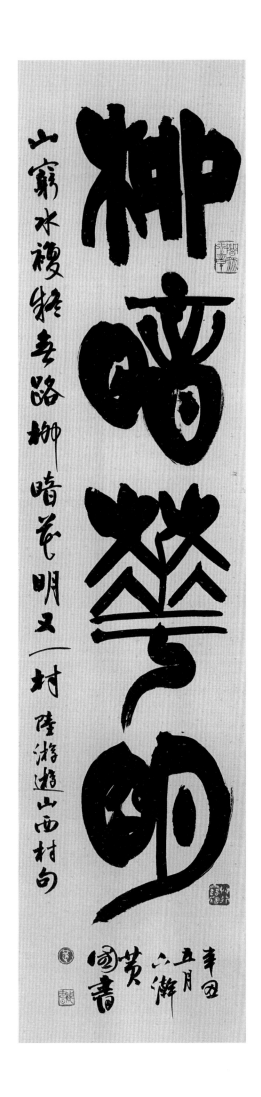

柳暗花明　篆書條幅
34 × 139 cm
書法紙本
2021

款文｜山窮水複疑無路　柳暗花明又一村
　　　陸游遊山西村句

鈐印｜闇然而日章・草行露宿・黃・國書

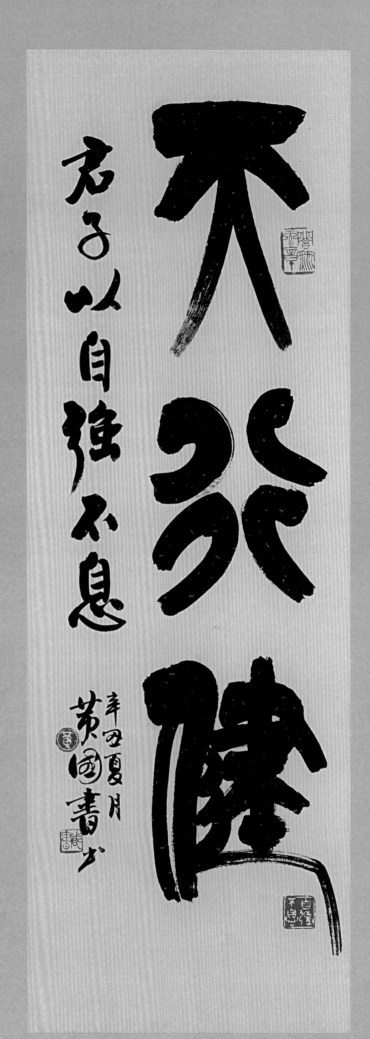

天行健　篆書條幅

34 x 97 cm

書法紙本

2021

款文｜君子以自強不息 辛丑夏月 黃國書書

鈐印｜闖然而日章・自強不息・黃・國書

莊子在宥篇句淵默而雷聲 神動而天隨

辛丑夏月 黃國書書於希閑居

淵默雷聲 篆書條幅
34 x 126 cm
書法紙本
2021

款文｜莊子在宥篇句淵默 而雷聲神動而天隨
辛丑夏月 黃國書書於希閑居

鈐印｜一默如雷‧潛龍躍淵‧黃‧國書

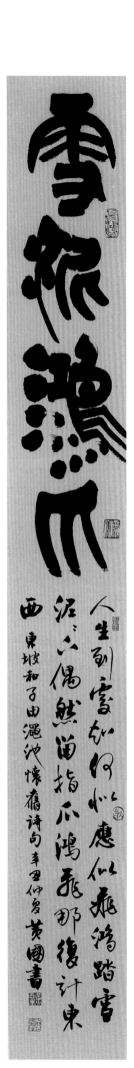

雪泥鴻爪　篆書條幅
17 x 137 cm
書法紙本
2021

款文｜人生到處知何似　應似飛鴻踏雪泥
泥上偶然留指爪　鴻飛那復計東西
東坡和子由澠池懷舊詩句
辛丑仲夏　黃國書

鈐印｜飛鴻·鴻爪·戲墨·大吉·黃國書·谷道

敦篤　篆書條幅
70 x 92 cm
書法紙本
2020

款文｜民受天地之中以生　是以有動作禮義
威儀之則　以定命也　能者養之以福　不能者敗
以取禍　是故君子勤禮　小人盡力　勤禮莫如致
敬　盡力莫如敦篤　敬在養神　篤在守業
語出左傳成公　庚子仲冬黃國書
國語晉語篇曰能敦篤者不忘百姓也　國書並記

鈐印｜忘機·致虛極守靜篤·師古·無用之用
天道酬勤·大吉·黃氏·國書

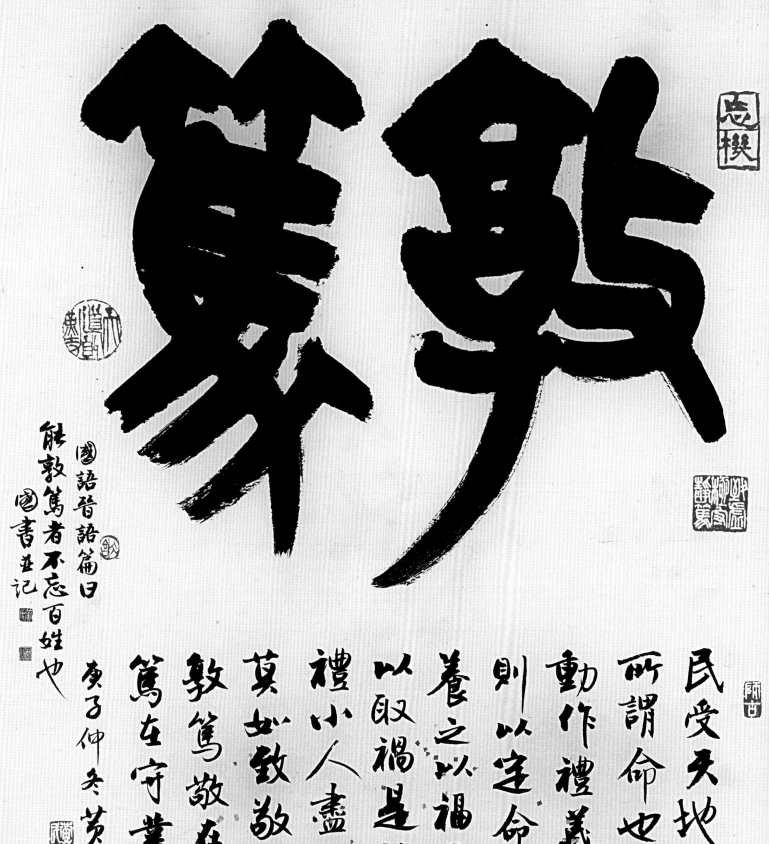

勤篤

能教篤者不忘百姓也
國書並記
國語晉語篇曰

民受天地之中以生
所謂命也是以有
動作禮義威儀之
則以定命也能者
養之以福不能者敗
以取禍是故君子勤
禮小人盡力勤禮
莫如致敬盡力莫如
敦篤敬在養神
篤在守業
語出左傳成公

庚子仲冬黃國書出

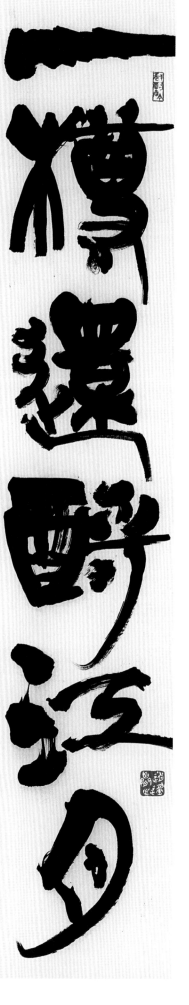

一樽還酹江月　篆書條幅

35 x 139 cm
書法紙本
2021

款文｜大江東去 浪淘盡 千古風流人物 故壘西邊
　　　人道是 三國周郎赤壁 亂石穿空 驚濤拍岸
　　　捲起千堆雪 江山如畫 一時多少豪傑 遙想
　　　公瑾當年 小喬初嫁了 雄姿英發 羽扇綸
　　　巾 談笑間 檣櫓灰飛煙滅 故國神遊 多情
　　　應笑 我早生華髮 人生如夢 一尊還酹江月
　　　辛丑夏 黃國書書於希閑居

鈐印｜裁酌古今．逍遙開止．黃國書．希閑草堂

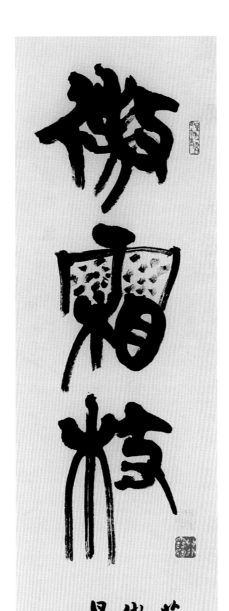

荷盡已無擎雨蓋 菊殘猶有
傲霜枝 一年好景君須記 最
是橙黃橘綠時 東坡贈劉景文詩

歲在庚子冬月寒暮 黃國書
於希閑居

傲霜枝 篆書條幅
30 x 137 cm
書法紙本
2021

款文｜荷盡已無擎雨蓋 菊殘猶有傲霜枝
　　　一年好景君須記 最是橙黃橘綠時
　　　東坡贈劉景文詩
　　　歲在庚子冬月寒暮 黃國書書於希閑居

鈐印｜野竹上青霄・草行露宿・清歡・黃國書
　　　谷道

陽春煙景大塊文章

夫天地者萬物之逆旅光陰者百代之過客而浮生若夢為歡幾何古人秉燭夜遊良有以也況陽春召我以煙景大塊假我以文章會桃李之芳園序天倫之樂事群季俊秀皆為惠連吾人詠歌獨慚康樂幽賞未已高談轉清開瓊筵以坐花飛羽觴而醉月不有佳作何伸雅懷如詩不成罰依金谷酒數

辛丑初夏 黃國書 ▢

陽春煙景大塊文章 篆書條幅

24 x 179 cm

書法紙本

2021

款文｜夫天地者 萬物之逆旅 光陰者 百代之過客
而浮生若夢 為歡幾何 古人秉燭夜遊 良有
以也 況陽春召我以煙景 大塊假我以文章
會桃李之芳園 序天倫之樂事 群季俊秀 皆
為惠連 吾人詠歌 獨慚康樂 幽賞未已 高
談轉清 開瓊筵以坐花 飛羽觴而醉月 不有
佳作 何伸雅懷 如詩不成 罰依金谷酒數
李白夜宴桃李園序 辛丑初夏 黃國書書

鈐印｜野竹上青霄．時雍道泰．酣暢．黃．國書

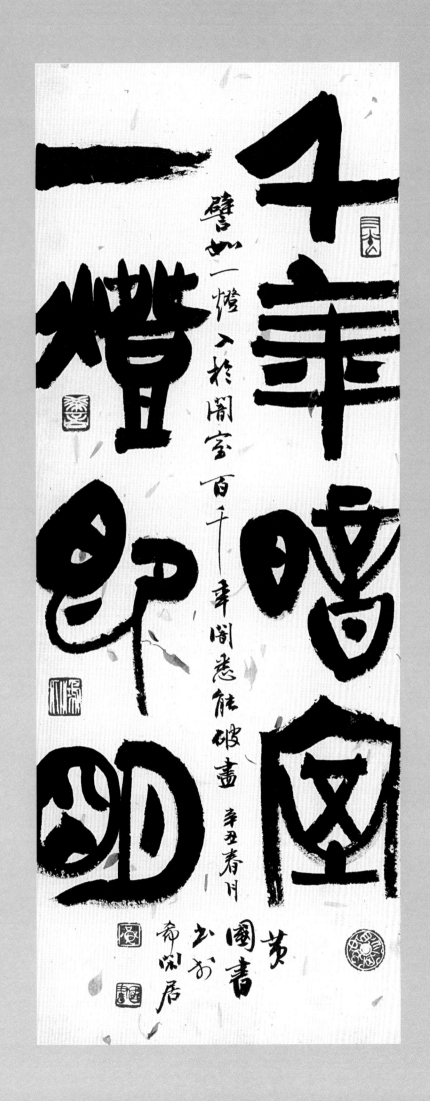

千年暗室 一燈即明 篆書條幅
26 x 69 cm
書法紙本
2021

款文 | 譬如一燈入於闇室 百千年闇悉能破盡
辛丑春月 黃國書書於希閑居

鈐印 | 寸光‧希言‧鴻爪‧得其環中‧黃‧國書

篳路藍縷以啟山林 　篆書條幅

34 x 207 cm

書法紙本

2021

款文　我們搖籃的美麗島 是母親溫暖的懷抱 驕傲的祖先們
正視著 正視著我們的腳步 他們一再重複地叮嚀 不
要忘記 不要忘記 他們一再複地叮嚀 篳路藍縷以
啟山林 婆娑無邊的太平洋 是我們自由的土地 溫暖
的陽光照耀著 照耀著高山和 田園 我們這裡有勇敢
的人民 篳路藍縷 以啟山林 我們這裡有無窮的生命
水牛 稻米 香蕉 玉蘭花 梁景峰改編陳秀喜詩作台灣後由李雙澤曲以美麗島
歌謠傳唱

二〇二一年夏 黃國書

鈐印　蹊溪過嶺‧樂觀‧修竹‧清歡‧博古通今
　　　黃國書印‧希閑居

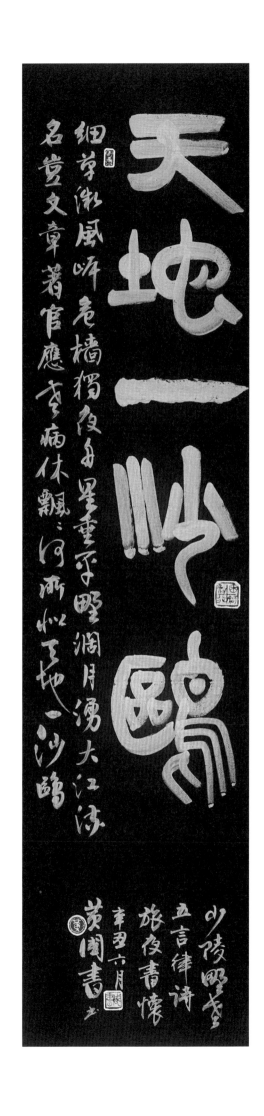

天地一沙鷗　篆書泥金條幅

32.5 x 136 cm

書法紙本

2021

款文｜細草微風岸 危檣獨夜舟 星垂平野闊 月涌大江流
名豈文章著 官應老病休 飄飄何所似 天地一沙鷗
少陵野老五言律詩旅夜書懷辛丑六月 黃國書書

鈐印｜困知勉行・寄意・黃・國書

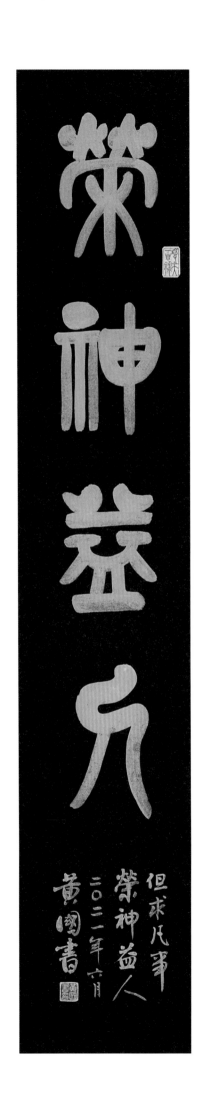

榮神益人 篆書泥金條幅

24.5 × 135 cm

書法紙本

2021

款文 但求凡事榮神益人

二○二一年六月 黃國書

鈐印 受天百祿・黃國書印

養真 篆書條幅

65.5 × 82.5 cm

書法紙本

2021

款文 養真衡茅下庶以善

自名陶淵明詩句

辛丑年五月 黃國書篆

鈐印 知白守黑・在始思終

黃國書印・谷道

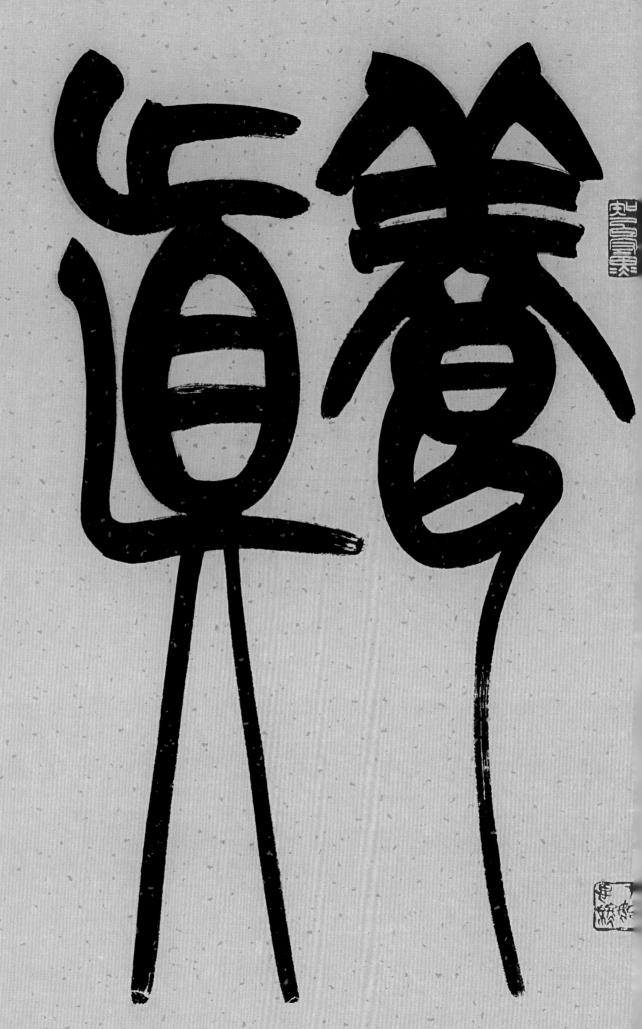

養真衡茅下庶以善自名
陶淵明詩句 辛丑年五月 黃國書篆

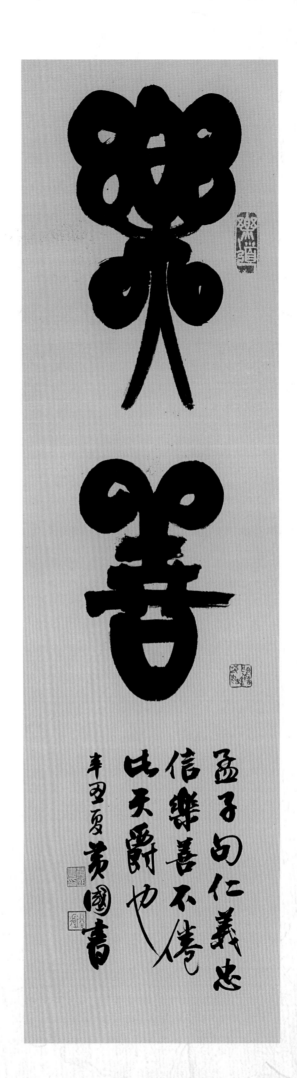

樂善 篆書條幅
34 × 124 cm
書法紙本
2021

款文｜孟子句仁義忠信樂善不倦此天爵也
辛丑夏 黃國書

鈐印｜樂道・聆善若始・黃國書印・谷道

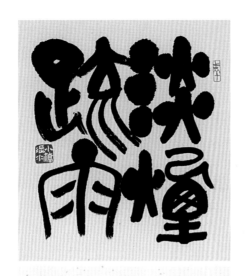

流水斷橋芳草路淡煙疏雨
落花天秋成準擬重來此沈
醉何妨一榻眠

牟融陳使君山莊詩句
辛丑六月六瀚 黃國書

淡煙疏雨 篆書條幅

二件一組
上幅 21 x 23.3 cm
下幅 21 x 70 cm
書法紙本
2021

釋文｜流水斷橋芳草路 淡煙疏雨落花天
秋成準擬重來此 沈醉何妨一榻眠

款文｜牟融陳使君山莊詩句
辛丑六月下瀚 黃國書

鈐印｜吉祥・小橋流水・寫心・會心
黃國書・希閑草堂

業精於勤　碑體橫幅
111 x 34 cm
書法紙本
2021

款文｜韓愈勸學解句
　　　二○二一年六月下澣 黃國書
鈐印｜洞達・不受塵埃・天道酬勤
　　　永受嘉福・黃國書印・谷道

集義養氣　隸書橫幅
79 x 22 cm
書法紙本
2021

款文｜辛丑仲夏 黃國書句
鈐印｜厚德・黃氏・國書

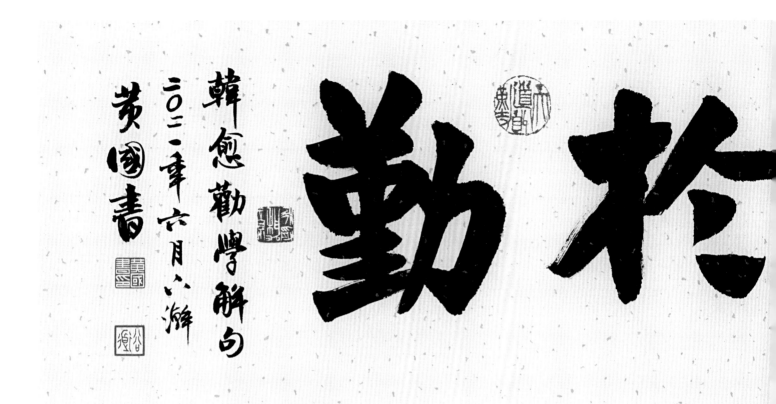

韓愈勤學解句
二〇二二年六月八瀞
黃國書

辛丑仲夏
黃國書

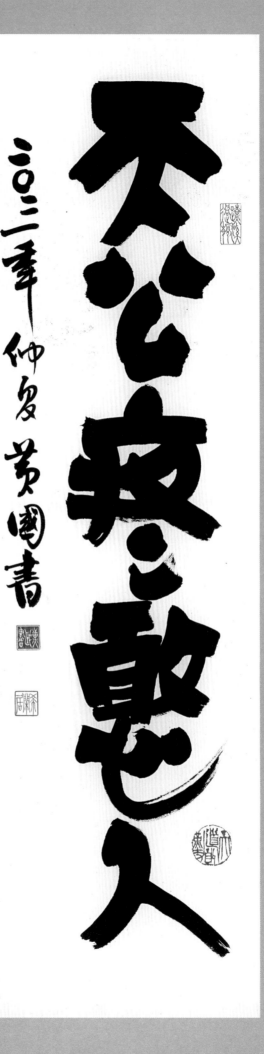

天公疼憨人　隸書條幅

35 x 118 cm

書法紙本

2021

款文｜二○二一年仲夏黃國書

鈐印｜�溪過嶺・天道酬勤・黃國書・希閑居

德東孤必多鄰

海內存知己天涯若比鄰王勃詩句亦相應之是故不患無鄰患無德也

庚子冬月黃國書於希閑居

德不孤必有鄰　隸書條幅

33.5 × 137 cm

書法紙本

2020

款文｜海內存知己天涯若比鄰 王勃詩句 亦相
應之是故不患無鄰無德也 庚子冬月
黃國書書於希閑居

鈐印｜虎嘯龍吟・潛龍躍淵・博古通今
黃國書・希閑堂

春夜喜雨　隸書條幅

12.5 x 108 cm
書法紙本
2021

款文｜好雨知時節　當春乃發生　隨風潛入夜　潤物細無聲
野徑雲俱黑　江船火獨明　曉看紅溼處　花重錦官城
杜甫詩春夜喜雨辛丑之夏　黃國書於希閑居

鈐印｜平生心事‧黃國書‧希閑草堂

好雨知時節
野徑雲俱
官城　杜甫

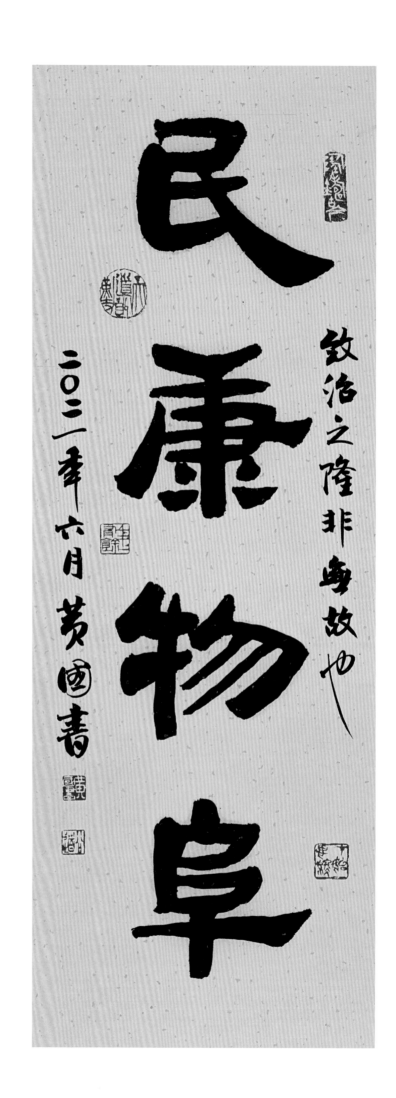

民康物阜　隸書條幅
36 x 97 cm
書法紙本
2021

款文｜致治之隆非卹無故也
　　　二〇二一年六月 黃國書
鈐印｜陶鑄古今・在始思終・天道酬勤
　　　年年有餘・黃國書印・谷道

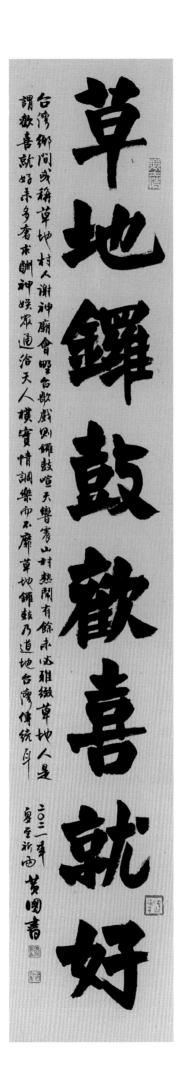

草地鑼鼓歡喜就好　碑體條幅
24 x 140 cm
書法紙本
2021

款文｜台灣鄉間或稱草地村人謝神廟會
野台歌戲則鑼鼓喧天響震山村熱
鬧有餘未必雅致草地人是謂歡喜
就好未多奢求酬神娛眾通洽天人
樸實情調樂而不靡草地鑼鼓乃道
地台灣傳統耳
二〇二一年夏至祈雨 黃國書

鈐印｜鄉土情・博古通今・黃・國書

溪非出

溪奔擲得溪勃

溪多出前

溪溪

楊萬里詩　隸書條幅
33.5 × 138 cm
書法紙本
2021

釋文｜萬山不許一溪奔 攔得溪聲日夜喧
　　　到得前頭山腳盡 堂堂溪水出前村

款文｜楊萬里桂源鋪詩 辛丑夏黃國書

鈐印｜平生風義・上善若水・黃氏・國書

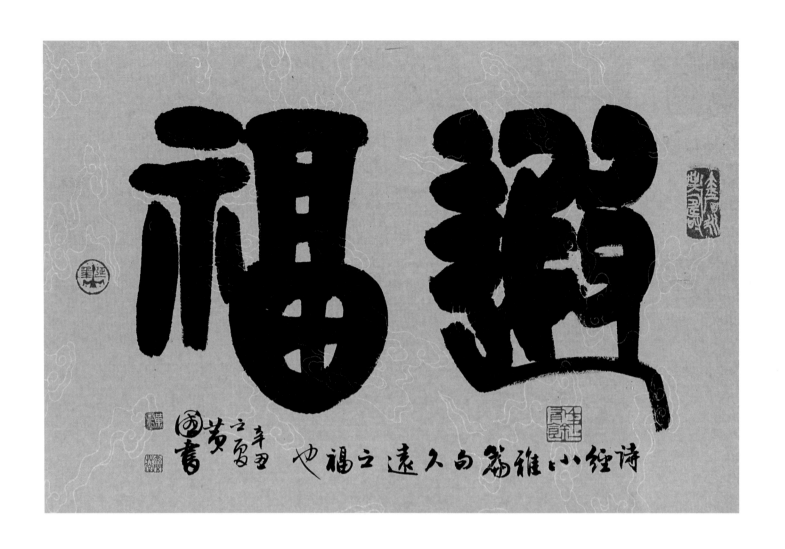

遐福　篆書橫幅

69 × 34 cm

書法紙本

2021

款文｜詩經小雅篇句　久遠之福也

辛丑之夏黃國書

鈐印｜金石永壽・年年有餘・延年

黃國書・希閑草堂

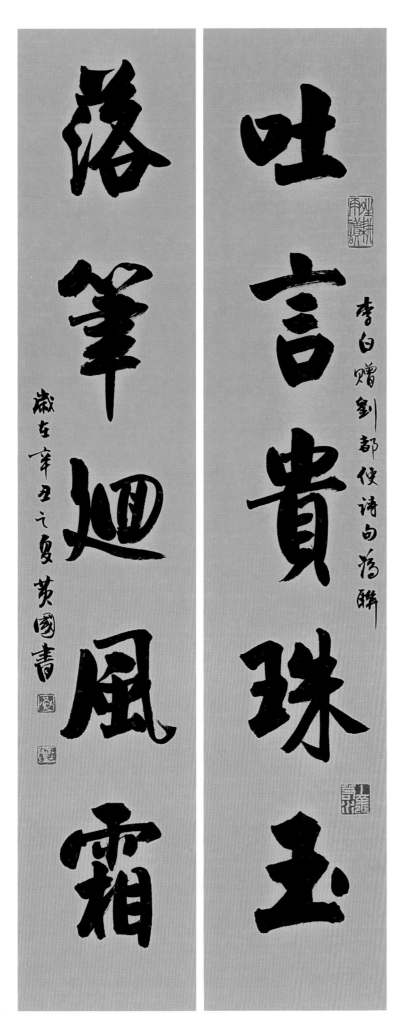

吐言貴珠玉

落筆迴風霜

李白贈劉都使詩句為聯

歲在辛丑之夏 黃國書

吐言貴珠玉
落筆迴風霜
行書對聯
34 x 137 cm x 2
書法紙本
2021

款文│李白贈劉都使詩句為聯
　　　歲在辛丑之夏 黃國書

鈐印│晴耕雨讀‧上善若水‧黃‧國書

黃國書書歷記略

1964 · 生於南投鹿谷清水村。

1970 · 入小學就讀秀峰國小。祖父黃文通指導臨寫柳公權玄秘塔。

1973 · 小學四年級獲鹿谷鄉護林寫作比賽國小組第一名。

1975 · 小學六年級囊括鹿谷鄉國語文競賽演講、作文、書法、朗讀、閱讀五項第一名。

1976 · 就讀南投國中，國文老師魏紹徵指導柳體書法。

1977 · 獲南投縣國語文競賽國中組書法第一名。

1978 · 獲南投縣美術比賽書法類國中組第一名。

1979 · 考進臺中一中。

1980 · 獲日本曾東書道會優選獎。

1981 · 獲臺中市書法比賽高中組第一名。
 獲臺中市運動會高中組三級跳遠銅牌。
 獲全省學生美展書法類高中組優選。

1982 · 考進國立臺北藝術大學。
 獲北藝大全校書法比賽第二名。

1989 · 創辦書法社邀請杜忠誥老師指導。
 獲國軍文藝金像獎書法類優選。

國中（左三）熱愛排球運動

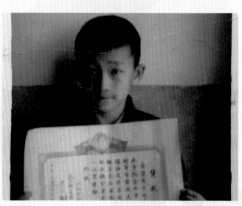

小學四年級作文比賽獲獎

1998　當選第十四屆臺中市議員。

1999　吳三賢老師成立旱蓮書會，受邀擔任顧問。

2002　當選第十五屆臺中市議員。

2003　任臺中市書法協會理事。

2004　考取中興大學國際政治研究所。

2006　當選第十六屆臺中市議員。

2007　第十二屆大墩美展書法類入選。

2008　於臺中市大墩文化中心舉辦「希閑弄墨」書法個展。

2009　於臺中一中藝術中心舉辦「不離初衷」黃國書、鹿鶴松書法二人展。

2010　於建國中學舉辦蕭世瓊、黃國書、朱賜麟三人書法聯展。
　　　當選縣市合併直轄市第一屆臺中市議員。
　　　於高雄明宗書法館舉辦大墩十人展聯展。

2014　當選第二屆臺中市議員。

2015　當選第八屆立法委員。

2016　當選第九屆立法委員。
　　　獲公督盟評鑑為立法院教育文化委員會優秀立委。
　　　榮膺中興大學第二十屆傑出校友。

2020　當選第十屆立法委員。
　　　於立法院文化走廊舉辦「樂道游藝」書法創作個展。

2021　墨海樓國際藝術研究機構策劃舉辦「蹊溪過嶺」書法創作巡迴個展於國立國父紀念館、國立聯合大學藝術中心、國立中興大學藝術中心。

作品「無為」獲謝里法教授收藏義賣

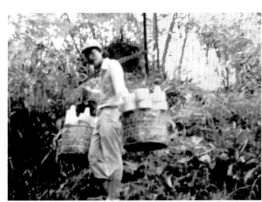

學生時期農忙生活挑筍過嶺

高中三年級於中一中校園

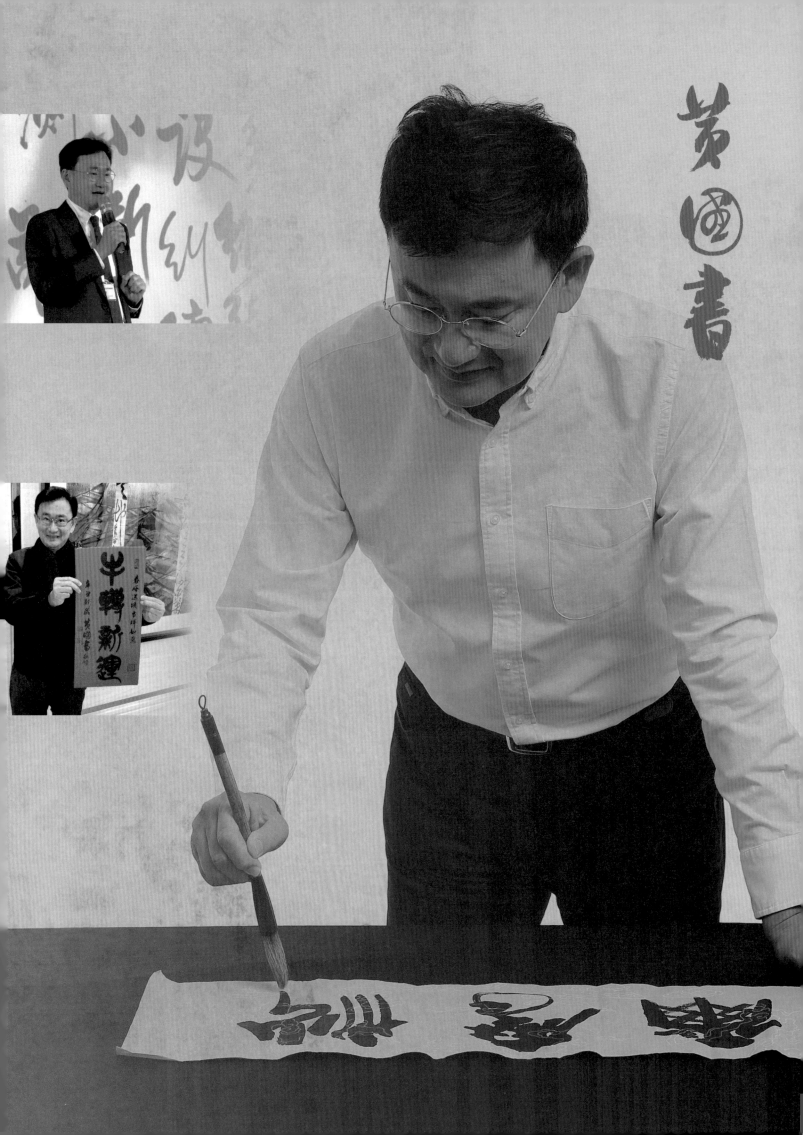

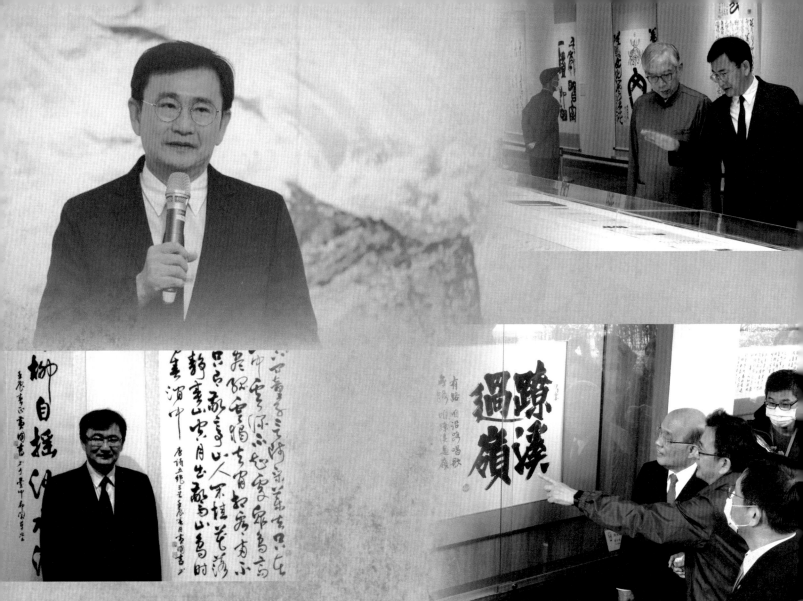

TRAVERSING RIVERS & MOUNTAINS :
THE CALLIGRAPHY EXHIBITION OF
HUANG KUO-SHU.

印譜

Traversing Rivers & Mountains :
The Calligraphy Exhibition of
Huang Kuo-Shu.

朱華冒綠池
潛魚躍清波

晴耕雨讀

躁溪過嶺

穆如清風

受天百祿

裁酌古今

墨妙

鄉土情

聊以自娛

平生風義

遊藝

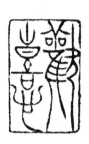

歡喜心

寄意

觀自在

洞達

求新

聽秋

闇然而日章

帶月荷鋤歸

細水長流

豁如

載福

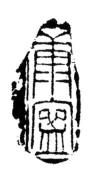

康寧

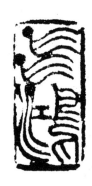

飛鴻

希言

逍遙

寸光

厚德

寫心

壽

平生心事

穌塵

酣暢

野竹上青霄

志氣和平

心賞

延年

神遊

以怡余情

心畫

得其環中

平安

無言

墨磨人

小自在

戲墨

吉祥

忘機

筆歌墨舞

金石永壽

虎嘯龍吟

陶鑄古今

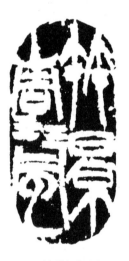

竹影清風

澄懷觀道

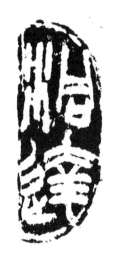

洞達

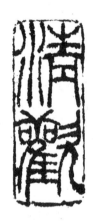

清歡

勁節

知白守黑

不可居無竹

墨研清露月
琴響碧天秋

忘機

樂道

一默如雷

致虛極
守靜篤

渾厚華滋

天道酬勤

見賢思齊

時和氣潤

閒適自得

織錦裁編

世事經多
蜀道平

潛龍躍淵

日擊道存

逍遙閒止

在始思終

墨海游龍

印外獨行

自強不息

永受嘉福

物換星移

不受塵埃

願樂欲聞

聆善若始

裁酌古今

年年有餘

困知勉行

山水有清音

博古通今

五湖名山
入吾齋壁

上善若水

時雍道泰

草行露宿

多少秋
月春花

以我觀物

樂觀

喜樂

人間有情

耕硯

鴻爪

耕硯

清歡

不教一日
閑過

閉戶即
是深山

悅我生涯

意自閑

勇猛精進

春風拂面

廣造眾善

簾捲西風

小橋流水

樂無事

春光無限

會心

樂琴書
以消憂

半日閒

長作閑人

有餘

墨雨

光明廣大

天心月圓

大吉

黃

黃

和氣致祥

一江春水

國書

國書

黃氏

年富力強

黃氏

黃

國書

好運連年

國書

國書

黃國書

琴棋書畫

黃國書印

黃國書印

希閑草堂

大有為

黃國書

黃國書印

黃國書印

黃國書

谷道

谷道

谷道

希閑居

黃國書

黃國書

黃國書印

黃國書

谷道

谷道

谷道

谷道

黃國書印

黃

黃印

黃國書印

黃國書

國書

國書

希閑居

希閑堂

黃

黃氏

黃國書

國書

國書

谷道

策展人簡介 葉國新 博士

葉國新是第一位到英國修習藝術鑑定並取得博士學位的華人。十二歲就受邀在雲林縣文化中心舉辦書法個展，更在中日獅子會盃書法比賽中勇奪第一，並以術科全國榜首資格保送師大美術系，後來更榮獲系展、畢業展水墨畫與書法的雙料首獎。畢業後遠赴英國深造，成為芝加哥博物館亞洲館長汪濤的入門弟子，問學於藝術史權威Michael Sullivan、師從知名學者Brian Falconbridge與刑事鑑識專家李昌鈺，最後融彙各家，以自成系統的「鑑定方法學」論文取得博士學位。

葉國新本著推廣藝術鑑賞知識、導正市場亂象的使命，不僅於師大、臺藝大、文化大學等院校任教，也投入巡迴演講與授課，曾於中正紀念堂、國立國父紀念館、刑事警察局、法務部司法官學院等單位專題演講。多年來，為世界各地拍賣公司、藝術機構、博物館、藝術基金、私人藏家與畫廊等單位鑑定古代／近現代之書畫作品。曾依鑑定慧眼，發現被丟棄的無名便箋竟是胡適手稿，恢復其應有的價值，更補上歷史的一個重要缺口。

不僅止於此，葉國新持續精進鑑定領域，於2018年出版近七十五萬字《墨海春秋》，深入剖析市場之完整書畫鑑定學研究專著，並於各期刊發表近百萬字文章。而藝術包裝對他來說是種創作，曾與台酒合作設計酒標，推出OMAR原桶強度單一麥芽威士忌PX雪莉桶「傅抱石／傅益瑤紀念款」與「廖繼春紀念款」，大獲市場好評。

178

策展單位　墨海樓國際藝術研究機構

墨海樓國際藝術研究機構，為藝術鑑定學者暨藝術家葉國新博士在2010年於英國倫敦所創辦，以藝術鑑定為基礎，持續推動學術研究及藝術業務，包括古今書畫鑑定研究、藝術鑑賞教育推廣、學術出版、藝術投資規劃、藝術文創等發展，定期舉辦講座、展覽、國際學術交流等活動，並承辦PSTA英國查爾斯王子傳統藝術學院獎學金。近年重要策展含2015年的「指點江山─旅日當代水墨大家傅益瑤首次訪臺講座」，隔年在香港與集古齋、黃君璧文化藝術協會合辦「渡海白雲貫古今─黃君璧・黃湘詅父女作品聯展」，並於2017年舉辦「靜繫十年─王陳靜文教授藝術回顧展」與旅日名家傅益瑤大師「瑤情寄遠─旅日名家傅益瑤在臺首次經典藝術大展」於國立國父紀念館博愛畫廊，2019年於中正紀念堂策畫「真偽藝術鑑賞展」創下觀展人數50餘萬人之紀錄，更與日本NPO日本祭礼文化の会合作「墨舞─傅益瑤が描く日本の祭り絵展」於東京劇場博物館，以及「大道有傳─傅抱石傅益瑤藝術鑑藏展」，廣受好評。2021年，葉博士受邀為身兼文化立委與書法家身分的黃國書策畫「蹊溪過嶺─黃國書書法創作展」於國立國父紀念館。

葉博士在臺北打造一座兼具圖書館、展覽空間、鑑定中心等複合式功能的「墨海樓藝術鑑賞博物館」，定位為分享知識、藏書與學術交流的空間。並常以顧問、委員身分拜訪各國美術館與專家學者交流，且為公私立典藏機構重要諮詢對象，如文化部、史博館、故宮博物院與國美館。葉國新亦積極投入社會公益，並分別於臺藝大、師大及偏鄉地區成立獎助學金，培育藝術優秀人才。

國家圖書館出版品預行編目(CIP)資料

蹜溪過嶺：黃國書書法創作展 = Traversing
Rivers & Mountains : the Calligraphy
Exhibition of Huang Kuo-Shu./黃國書
作. -- 臺北市：墨海樓國際藝術研究有限公司,
2021.09
　面；　公分
ISBN 978-986-94551-7-6(平裝)

1.書法 2.作品集

943.5　　　　　　　　　　110016206

蹜溪過嶺──黃國書書法創作展

TRAVERSING RIVERS & MOUNTAINS :
THE CALLIGRAPHY EXHIBITION OF HUANG KUO-SHU.

主辦單位	墨海樓國際藝術研究有限公司、國立國父紀念館
出版單位	墨海樓國際藝術研究有限公司
作　者	黃國書
策 展 人	葉國新
責任編輯	曾淑雯、王信允
執 行 編 輯	劉弘毅、鄭立禹、馬雷、吳天慧
視覺構成	墨海樓國際藝術研究有限公司
設計印刷	人藝印刷藝術國際股份有限公司
出版日期	2021 年 9 月
版　次	初版
I S B N	978-986-94551-7-6　（平裝）
定　價	NT 3000

墨海樓國際藝術研究有限公司　　　　國立國父紀念館

臺北市中山區復興南路一段 34 號 B1　　臺北市信義區仁愛路四段 505 號

Tel：+886-2-2731-2899　　　　　　Tel：+886-2-2758-8008

Fax：+886-2-2731-0588　　　　　　Fax：+886-2-2758-4847

Email: info@mohailou.com　　　　　www.yatsen.gov.tw

www.mohailou.com